未來藝術革命手冊

Nostalgia for the Future:
A short introduction to Richard Wagner

目錄 *Content*

導論：作為藝術—政治事件的華格納

Introduction: Wagner as the artistic-political event

耿一偉

　　美國導演昆汀塔倫提諾 2013 奧斯卡最佳劇本獲獎影片
《決殺令》（*Django*），背後隱藏著《尼貝龍指環》的背景
故事。原是黑奴的決哥，被德裔賞金獵人舒華茲醫生所解救，
而決哥的妻子也在奴隸市場被賣走。當舒華茲聽到決哥的老
婆叫 Broomhilda，他大為一驚，表示這是定數，因為這個名
字是一個德國傳說的女主角，他身為德國人，他一定得幫決
哥救老婆。決哥不解，問這故事為何，舒華茲隨即簡單講述
了《齊格飛》故事大綱，也就是齊格飛去拯救被關在火牢的
布倫希爾德（Brünnhilde）的事蹟。熟悉指環系列的觀眾，此
時就能明瞭，當決哥到糖果樂園首度發現他太太在那裡時，
為何她是從地下鐵籠被喚醒；也才有辦法解讀導演在電影結
尾時，要在熊熊烈火的背景中，安排決哥與太太遠走高飛的
用意——因為這都與歌劇《尼貝龍指環》相關。

　　實際上，《決殺令》幾乎可被視為另一種華格納的樂劇，
片中配樂的重要性不下於畫面與對白（尤其是歌曲部分），
呼應了華格納將戲劇視為陽性原則，音樂作為陰性原則的觀
念。在指環系列中，齊格飛原是無知少年，在《決殺令》中，
決哥是識字不多的文盲，但經過舒華茲的啟蒙，成為快槍殺
手，而舒華茲也是協助決哥找到他太太的關鍵人物。舒華茲
在指環的對應角色是眾神之王佛坦，他們都有機巧的性格。

　　昆汀塔倫提諾屬害的地方，在於他逆轉了華格納所推崇
的德國神話，將白人英雄救美的情節，改成黑人決戰由一大

票白人所組成的巨龍。我們沒有必再這裡做更多《尼貝龍指環》與《決殺令》的比較，只想指出，華格納的作品早已融入西方通俗文化（更別說《尼貝龍指環》與小說《魔戒》之間的內在關聯了）。

2013 年為華格納誕生兩百周年，相關活動不只在德國舉行，如巴黎國家歌劇院（Opéra National de Paris）於六月推出指環藝術節（RING 2013 FESTIVAL），要在九天內一次演完《尼貝龍指環》；倫敦有華格納兩百的慶祝活動（www.wagner200.co.uk），於巴比肯藝術中心、皇家歌劇院等場地舉辦為期八個月的演出活動；紐約大都會歌劇院早在 2010 年就開始為了兩百周年暖身，花三年時間陸續演完由加拿大導演勒帕吉（Robert Lepage）執導的《尼貝龍指環》；遠在澳洲南部的阿德萊慶典中心（Adelaide Festival Centre），策劃了展覽《指環與我們》（The Ring and Us）；東京文化館主辦的「東京·春·音樂祭」，亦推出華納格紀念系列，活動從《帕西法爾》、《羅恩格林》、《唐懷瑟》、《紐倫堡的名歌手》直到 2014 年的高潮《尼貝龍指環》；布宜諾斯艾利斯最知名的哥倫布劇院（*Teatro Colón*），搶先在 2012 年底製作了 7 小時濃縮版的《尼貝龍指環》……等。

至於在台北，從 2013 年至 2014 年，至少有三場大型活動與華格納兩百周年相關，分別是 2013 年 7 月由國家交響樂團（NSO）製作的歌劇《女武神》（由曾任華格納孫

子 Wieland 與 Wolfgang 於拜魯特藝術節總監期間助理的導演 Hans-Peter Lehmann 執導）、8 月臺北藝術節以總體藝術概念出發的跨國製作《華格納大爆炸》（有歐洲知名女演員 Anne Tismer、西門子音樂獎德國作曲家 Moritz Gagern 與作家陳玉慧的參與）及 2014 年將以舞台劇呈現的《華格納革命指環》（由河床劇團、黑眼睛跨劇團、Ex- 亞洲劇團、再拒劇團分別演出四聯劇）。

總之，不論從甚麼角度，我們都不能迴避華格納。所謂不能迴避，不只是他的歌劇、音樂或總體藝術觀念，同樣也包括希特勒對華格納的崇拜，以及華格納的人格缺陷。按照當代法國哲學大師巴迪歐（Alain Badiou）在《關於華格納事件的五堂課》（*Cinq leçons sur le 'cas' Wagner*, 2010）一書的作法，他將華格納視為事件（the event called Wagner）──在一個事件中，起源與過程都同等重要，就如同結婚是一個事件，從求婚到歸寧，都包含在這個事件當中。事件本身，同時意味著這是一個超越日常生活的活動（吃早餐不是一個事件）。事情不論好壞，都會被一個事件所包納，而事件永遠會伴隨不可預知的意外。

華格納在音樂、藝術觀念、人格與政治上，構成了一個藝術─政治事件。捲入這個事件的，從無政府主義者巴枯寧、尼采、希特勒到巴倫波因，全部都是華格納事件的一分子。以電影《決殺令》與華格納兩百周年各大城市的慶祝活動來

看，華格納事件的強度與密度，在 2013、2014 年有飆高的趨勢。

　　用事件這個觀念看待華格納的最大好處，是不需要以簡單的二分法，來拒絕或接受他，反而要求我們去正視他與環繞在他四周的現象。這些重要的問題，包括人格與音樂的關係（學音樂的小孩真的都不會變壞嗎？），華格納藝術觀念在當代的意義，《尼貝龍指環》是否能繼續承擔詮釋當代人的生命困境，藝術與政治的關係……等等。

　　《未來藝術革命手冊》這本小書，雖然沒辦法解答這些問題，來自台灣與德國的三位作者，都試圖以華格納為思索起點，給與一定的回應。除此之外，我們也收錄了華格納自己的文字，在〈未來藝術作品綱要〉中，讀者會發現，早期華格納對藝術的觀點相當有遠見，不論是他對藝術商業化的批判，反對分割人類自由表現天性的總體藝術概念，或是藝術應普及大眾的想法，這裡所呈現的華格納，是一個充滿理想主義的華格納，而至少這個華格納，是我們可以去擁抱的。最後由我與鴻鴻整理的關鍵詞、名人看華格納與華格納事件年表，則採用較功能式、趣味性的編輯手法，希望能讓讀者快速掌握華格納事件的全貌。

　　華格納脫離不了他的時代，他的話語經常圍繞在未來、總體與革命這三個詞上；同樣的，我們這個時代，也有常用

的三個關鍵詞——永續、多元與創意。其實這兩組概念，範疇類似（未來／永續、總體／多元，革命／創意），只是側重不同。當我們意識到華格納的思考與創作侷限時，不要忘了，我們視野同樣受到當下環境的影響。藝術家的任務，是不要去盲從，而要像尼采在《華格納事件》建議的：「在他身上克服自己的時代，成為無時代的人。」

耿一偉

目前為臺北藝術節藝術總監，並為台灣藝術大學戲劇系客座助理教授，台北藝術大學戲劇系兼任助理教授。曾獲倪匡科幻獎首獎。著有《喜劇小百科》、《喚醒東方歐蘭朵》、《在台北看書》、《羅伯威爾森：光的無限力量》、《動作的文藝復興：現代默劇小史》與《誰來跟我跳恰恰：澎恰恰傳》，譯有《劍橋劇場研究入門》、《空的空間》、《布拉格畫像》、《給菲莉絲的情書》、《恰佩克的祕密花園》與《哈維爾戲劇選》（合譯）。

親愛的華格納

A letter to Richard Wagner

陳玉慧

聽你的音樂，我其實有點畏懼，請先容許我這麼說。

我不記得最近聽你，是什麼時候？是哪一個作品？《指環吧》？《崔斯坦與伊索德》？老實說，我聆聽你時，多半只專心在聽副旋律，因為你的主旋律太驚心動魄，但我一向認為，你歌劇中的副旋律更有趣，更現代，音樂性和戲劇性更強，做為你的聽眾，我常感覺自身的渺小，你也讓我覺知偉大的可能。

你當然與眾不同，你的歌劇主旋律，所謂主導動機（Leitmotif），通常透過複調編組，而你的宣敘調和詠嘆調沒有明顯不同，你書寫的文字和音樂巧妙結合，從《崔斯坦與伊索德》後，你獨創和標誌了西方歌劇的新風格，那就是華格納風格。因為你提出總體藝術的概念（Gesamtkunstwerk），不但音樂與文字，甚至視覺或哲學乃至詩歌都必須在這總體藝術的統一風格之下，全出自一人之手。

那個人便是你，而除了你，誰會有這樣的風格？但若沒有你，沒有你的音樂，這世界又如何？

你引用日爾曼神話，讓我們看見悲壯與豪邁，聽見那被激勵的戰鬥精神，對抗惡勢力的倫理和人性掙扎。你提倡「樂劇」，認為音樂和戲劇應該並重，而且當時流行的法國或義大利歌劇對你只是靡靡之音，你言之有物，且樂聲激烈慷慨。

　　而我最近思索，你的音樂如果如此激揚，乃至喧囂，會不會來自你內在的原始恐懼？為了對抗恐懼，你汲取眾多養份並消耗無限力量。而我開始瞭解你，也是從恐懼開始，德國的恐懼，德國民族的恐懼。Warum Gewalt? Warum dieser Aggression? Warum Deutsche? So Deutsche?

　　而恐懼不正也是我的人生主題之一？或者是我們任何人的人生主題？難道恐懼一詞只屬於日爾曼文化？德國民族專有？

　　你出生六個月時，你的生父便過世了，我不知道這是否造成你個性中任何陰影？至少傳記作家柯勒爾（Joachim Köhler）是這麼認為，且他認為你仇恨演員兼劇作家的繼父，是嗎？因為他強暴過你最愛的妹妹羅莎莉？

　　很多人都說，你的歌劇天份受到繼父的啟發，因為他常帶你去劇院看戲。那音樂的部份呢？在生父死前，你沒有展現什麼音樂才華，鋼琴甚至彈得很糟，只會彈一曲貝多芬，唯一的聽眾是羅莎莉，是她鼓舞了你，只有她相信你，她是你的天使。

　　但也不能說，繼父對你完全沒影響。至少他在傀儡劇院待過，也為你築造了一個小傀儡劇場，你為傀儡設計並縫製衣服，為了演《藍鬍子》還特別用紙做了一件劇服，當然你

也自導自演《卡斯巴》（*Kasper*），你和羅莎莉玩得很盡興。

　　怎麼說呢？小時候你便惡夢連連，後來一生如是，那些惡劣精靈在你魂夢上空飄蕩。你讓我想起我的童年，對不起，你讓我想起，兒時鄰居那些退伍軍人的鬼故事，那無頭的新疆女屍，那黑龍江的水鬼，穿越時空，那些故事至今隨時會在我眼前出現，所以，兒時我的恐懼是來自這些戲劇故事？還是我父母不顧我的意願將我置於外婆家？我害怕他們永遠不會接我回去？

　　在你住過的萊比錫，我的東德朋友在八八年試著泅過易北河，以自製的潛水衣。他說那也是生存的恐懼，他要投奔自由，因為無法活在共產社會裡。他差一點沒被看守兵的槍彈射死，雖是潛泅，仍被發現，從此一年活在死亡的恐懼中，直到隔年圍牆倒蹋。

　　那就叫存在恐懼（Existential Angst）吧。你長年有債務問題，後來又加入一八八四年那場五月革命，一再遭人通緝，你逃到里加，你逃到倫敦，你在巴黎偷竊，巴黎人看不出你一身的音樂才華，對你只有的是嘲諷。你也在巴黎認識李斯特，不，最重要的是，李斯特的女兒柯西瑪，你晚年的愛情寄託。

　　我們也經歷過你童年的陰影，有那樣的繼父，我們已將

父親（權）不知殺過多少遍了，我們重建你兒時的傀儡劇場，也演出韋伯（Carl Maria von Weber）的《魔彈射手》（*Der Freischütz*），我們戴面具，我們把悲劇當成日記寫，我們錄音和錄影。我們學你押韻（Starein），我們比較觀察你如何模仿貝多芬和莎士比亞。

我們陪你和尼采見面，他狂熱地寫信給你，到瑞士找你們。那個尼采，那個你後來認為是同志的尼采，也一樣做著父親的惡夢，你們談了許多，許多也沒談。後來你曲風改變，他離開了你，說你是狡猾的人，你們密切的友誼維持了十年，反而是尼采愛了柯西瑪。但柯西瑪保持倨傲的姿態。

在柯西瑪之前，與前妻的卅年之愛，你活在那陰暗中，被佔有欲和嫉妒所控制，你不想跳舞，但為了阻止她和別人跳舞，你可以整夜陪著她跳。所有藝術都從你的不幸開始，《崔斯坦與伊索德》其實也是你自己的故事，你第二個惡夢，在生死之流的邊緣拉扯，無法解脫。那是西藏佛教所指涉的中陰間（Bardu）？華格納，理查，你可聽過這個說法？

尼采說他無法了解你的黑暗，但是，「解不開謎底，終身便無法擺脫，」他如此描繪你這個人：「性格的特徵必然是思慮而不是希望，一個不安和易怒的幽靈，神經質地匆忙處理百件事，瘋狂熱愛病態並高度緊張的氣氛，而且完全不需要任何過渡，便可以從最深情最寧靜的情感直接進入暴力

和喧嚷的氛圍。」

　　其實，你根本不是音樂家，尼采說，而是個「有演技的原始天才」，你在「一個魔鬼王國，總藏身於迂迴曲折的道路和轉彎處」，尼采所形容的你，像一個凶神惡煞，讓人們「驚訝到恐懼甚至同情」，你著魔般喜歡深淵和激浪，你的意志驅使你取得暴君般無限的權力，在你的歌劇裡，「迄今一直隱藏的惡毒和大自然的幽靈之聲，突然之間，甚至變得更清晰響亮。」而且尼采還這麼說，這些強而有力的聲音「刺裂及可怕地」宣告激情「本身在惡中比在喪失傳統美德中更美好。」

　　很多人不能苟同之處，便是你和柯西瑪的反猶主義立場，你接受雅利安種族理論思想。用今天人的話，你們政治太不正確了，你們憑什麼謾罵和欺負猶太人呢？第一次尼采帶來保羅雷和你們見面，你便懷疑保羅是尼采的同性伴侶，且柯西瑪直接不客氣地告訴大家：這位保羅「根本」是個猶太人，你甚至要求這位雷博士不准參加你們的聚會。也難怪至今以色列境內仍不准上演你的歌劇。

　　還有你和錢財關係總是不清不楚，大半生欠債和逃債，你非常幸運，後來巴伐利亞國王路易二世是你的頭號大粉絲，不但資助你自建拜魯特歌劇院，還在林登堡下的地下室中挖了一個偌大的人工湖，請來愛迪生為他設計電光，為了在那

裡演出《唐懷瑟》，甚至他還想將整棟城堡送給你。

　　做為女性，我雖注意到你在歌劇中表現你對女性的崇拜，但是我不太接受女性只有那兩種特性：毀滅與救贖。我因此看出你作品中女性總是充滿了矛盾和痛苦，我無法欣賞那些複雜及永遠活在激情深淵中的女性形象。

　　華格納，你充滿爭議，無論是在政治或是思想，乃至藝術表現，但你太獨特，沒有人會忘記你。我也沒忘記你，當然沒有，我還專程去了你一手建造拜魯特歌劇院，那次是史林根希夫（Christoph Schlingensief）執導的《帕西法爾》（Parsifal），我看得興緻盎然，幾年後他英年早逝，你究竟喜歡他的詮釋嗎？

　　如果是我執導呢？我會如何呈現你的作品？你真正的恐懼是什麼？我真正的恐懼又是什麼？我能藉由你的作品闡述或表現自己的內在恐懼嗎？為什麼要表現恐懼？親愛的華格納，此時此刻，我甚至又開始推翻自己了（乃至推翻你？），藝術為什麼要表現恐懼？也許完全沒必要，不但你的恐懼而且我的。也許，你從來並不恐懼，是嗎？包括死亡？也許你從來無意表達恐懼？

　　我不能再和自己如此自言自語了，華格納，我很想與你對談，可以的話，德語、法語、英語或中文都好，我想和你

談談神話，宇宙的源起，BigBang，Mobius band 和愛。是的，愛，無止無盡的愛。

　　親愛的華格納，你上次聽歌劇是什麼時候？

陳玉慧

台灣作家、導演，曾旅居巴黎、紐約，近年長居德國，寫作領域橫跨小說、散文、評論、劇本，曾獲多項文學與新聞大獎，重要作品包括《徵婚啟事》、《海神家族》，以德國為主題的文集有《巴伐利亞的藍光》、《德國時間》、《慕尼黑白》、《依然德意志》等。

華格納的影響

Wagners Einfluss

莫利茲‧嘉根
(Moritz Gagern)

陳佾均／譯

26 | 未來藝術革命手冊
Nostalgia for the Future:
A short introduction to Richard Wagner

I. 黑洞

華格納的影響彷彿文化歷史上的基本粒子,在電荷轉換中跳躍移動。他的影響從他無政府式的烏托邦,經過俄羅斯的立體未來派而成為黑方塊[1]的無;從他運用的神話,到宇宙起源的神秘空無;從他的音樂,到未劃分的向量空間,也就是無;以及從他總體藝術的概念,到劇場的未來和藝術的新開始,而這些當然也導向充滿動力的無。

II. 網球

我又聽了一次《尼貝龍指環》,從一套十二張的 CD 裡挑幾張來聽,還沒聽就被這種無邊無際的規模給打敗了,真正聽的印象反倒沒有這麼撼動人心。混合弦樂的進行曲片段替日爾曼神話中的粗糙角色伴奏,曲調聽起來忠君愛國、意義重大——好恐怖。顯然,我用錯方法了。將華格納的藝術視為一種音訊,幾乎等於是只聽安東尼奧尼電影中的聲音,卻不看影像。這麼說來後者還容易一點。我和一位歌劇戲劇顧問分享這個看法,結果他跟我承認,他會在吸地板的時候聽華格納。接著我們又得知,華格納身為一個藝術家及反猶太主義者,對希特勒的啟發深遠。想到這裡,我們大概不會成為那群夢想可以花一大筆錢去坐在偏僻的歌劇院裡看《齊格飛》演出看上半天的人。不過,就這樣無知下去也不是辦法。

¹ 指俄羅斯畫家馬列維奇的作品，下文尚會論及，然而作者在此並沒有以作品標題的方式標明（本文所有註解皆為譯者所加註）。

況且，人一旦累積了某種專業知識，姑且說是對網球的知識
好了，那麼即使是網球也會讓人著迷。而且和華格納比起來，
因為網球的刺激而情緒激動、或開始做哲學思考的人少多了，
所以我們可以合理地懷疑，華格納的東西值得我們一探究竟，
看看這個人到底做了什麼，還有他的作品究竟厲害在哪裡。
那麼就出發前往拜魯特，把身家故事都拿來。為顧及內容的
全面性，在此應補充說明：整體而言，為華格納著迷的人比
為網球著迷的人要少得多了，無論是出於正面或負面的原因。
或者可以這麼說，像柏格（Björn Borg，八〇年代的網球明星）
這種人物有可能會引起華格納的興趣，至少光是他的名字就
有一點吸引力：至於柏格會不會對華格納感興趣就不得而知
了。

III. 希臘的胡蘿蔔

A different world is possible. 對華格納而言，藝術不該用
來娛樂有錢人，而該處理裡當下的社會問題、喚醒該認真看待
的理念，並描繪出人的圖像，以在其中表現出態度。在這方
面古希臘又一次對華格納裨益良多。古雅典的音樂劇場提供
人們一個確認、並再度商榷身為人之價值的集體時刻。音樂
劇場在當時所扮演的這個重要角色刺激了十七世紀義大利各
城邦的藝術家再度將神話題材以歌唱的方式搬上舞台，並從
此推動了近代歐洲歌劇的發展，就像掛在驢子面前的胡蘿蔔

一樣。華格納對總體藝術的洞見便觸及了這個根源。他希望避免各種藝術因為專業分工越來越嚴重，而變成失去效果的學科領域。

而華格納要效果。是否具有某些層面上的意義對戲劇而言尤其重要：音樂應該隱而不顯，還是應該加入自己的面向？在舞台上只要丟出效果就好，或是該啟發人們身為人的意義？華格納運用很多暗示來推動他戲劇的進展，或者他會使用在敘事上不見得說得通的魔法藥水，來解釋齊格飛怎麼會突然間愛上第二人選。只要指揮撐得住，這一切對沉浸在樂聲中的觀眾而言都還算合理。雖然華格納信手拈來就能掌握音樂效果，他卻同時致力於一種新的、希臘式的東西，非常投入並且創新，以對照他所厭惡的那些追求效果的歌劇。這裡面有種革命的成份，他不想把歌劇留給那些自以為是的歌劇觀眾。

華格納不是為特定政治目標奮鬥的革命份子，他對抗的不是一個政黨；他的目標是徹底消除所有妨礙他創新的僵化結構。對他來說，一個自由思想的君王比一個小鼻子小眼睛的自由派人士要好得多了。

IV. 失敗就是機會

大破才能大立，這個聽起來像尼采觀點的公式，實出自華格納，雖然兩人思想間的關係有時如同雞生蛋、蛋生雞，難論源起先後。在大破之後才能建立的新生是華格納充滿驅力的烏托邦，或許也是他唯一還能相信的一種實現：就算毀滅也是心甘情願的。他的主人翁個個失敗，但他們的人生卻在崇高的失敗中得到成功。

做好自我棄絕的準備為的不那麼是一種生命上的毀滅，而是為了毀滅一個截至目前為止都被認為是至高無上的概念。華格納希望可以用動力交換停滯，也許齊格飛正是這樣的化身，一個俄羅斯未來主義者的先驅。他砍斷佛旦的矛時，根本不管眼前這位是他神族的父執輩本人，還是什麼地痞流氓。齊格飛其實是個很有趣、特立獨行的無政府主義者。

V. 表現持續出現之紛擾的一種形式[2]

華格納對無政府／烏托邦思想的投入一發不可收拾，並和巴枯寧（Mikhail Bakunin）及其他傳奇的革命份子一同發起暴動。他很早就體認到劇場舞台有連結政治場域的潛力。他九歲看的韋伯歌劇《魔彈射手》（Freischütz）開啟了他後來的路。啟發華格納的是歌劇能藉由類型人物表現持續出現

2原文為 "Das Format für chronische Skandale"。作者在此所謂 "Skandal" 並非「醜聞」之意，而是取其希臘字源 "Skandalon" 較廣義的解釋。"Skandalon" 有「陷阱、刺激、困擾」之意，作者在此意指神話人物遭遇的諸多困境與衝突，故譯為「紛擾」。作者藉 "chronisch"（「長期、持續」之意）一字表達前述這些「紛擾」在不同時間點仍持續、重複出現的意思。

之紛擾的可能。鎔鑄在音樂之中、毫不妥協，而且並不那麼尖酸憎世。

　　對華格納而言，神話的英雄史詩徹頭徹尾具備革命性格，一方面將恐懼和希望並置對照，然而卻只有在毀滅時才能達到實現與救贖。現狀必然會心甘情願地走向毀滅，為了替新生鋪路，譬如一種較不受經濟左右的行為準則，或是更勇敢的人。

　　在他的戲劇裡，華格納描述了不同形式的毀滅，裡面每一次都會出現救贖的烏托邦。透過這種救贖的潛在特質，華格納看見了一種具備宗教性質的藝術形式，尤其是從頭到尾譜曲的戲劇。音樂幫助戲劇達到一種超越語言的現場存在、成為一種物質的存在，可在其中達到救贖，因為音樂作為一種精神／物質的形式，可以穿越物質與烏托邦世界之間的界線。音樂能將我們從戲劇所描述的悲劇事件中解放出來；其自由的活動可以啟動人們對另一種現實的概念、提供一種革命的刺激。音樂與劇場舞台一同為烏托邦的理想構築出一個空間。

VI. 以劇場為家

　　一部烏托邦作品的界線何在——莫非歌劇院的建築即為

其邊界？或者邊界在於訂定入場票價的政治？在於作曲家的感情生活？還是在於他著作的政治影響？華格納不知邊界為何物，所以他熱愛劇場的幻想空間。劇場裡可以上演一個野蠻世界的毀滅，一個被權力與金錢所詛咒了的世界。至少在那裡，人們可以透過一種淨化的形式體驗真愛和英雄之死，同時又不必永遠換到另一個世界裡去。基本上，大家看完以後又能開開心心地走出劇院，或者，如果在六小時的華格納傳說裡睡著了的話，可能會少點活力。

　　華格納偏愛那種在音樂所達到的不安定狀態裡烏托邦與現實之間的平衡，同樣地，他自己就是創造這種和諧的不確定性的大師。在莫札特的整個第一主題已經到了第四次重複的時候，華格納的主要音色才第一次緩緩地從樂團的喧囂中出現。等到好幾分鐘後，當演唱者唱完了他那一句，就要下最後那個救贖的音節時，潛伏的樂團又喧鬧地插入，就在那個即將到來的音出現的同時，重新定義了這個音，讓這個音成為一個新的、和諧的旋律移轉的開始。目標要達到的這個音就是毀滅，在其毀滅中重構為一種新的東西。這樣的一無所有是開始，自我棄絕則是藝術。

　　二十一世紀的人要了解華格納，首先必須了解他那種堅決的意志，守著他要在一個烏托邦世界中尋求救贖的想法。說得更具體一點：一個無法預測的新法則可以帶來救贖，而這個法則來自於自願的自我棄絕。A different world is possible.

華格納時代的音樂可以傳達這一點,所以他才以音樂創作。
至於音樂現在是否還能做到這一點,我想又是另一個問題了。

VII. 得到解放的一無所有

　　另一位更加極端的烏托邦主義者可以作為我們理解華格
納的橋樑:馬列維奇(Kasimir Malewitsch, 1879-1935)。他
的作品同樣表現了烏托邦理想的整體風貌。馬列維奇和華格
納都相信,藝術可以扮演宗教與科學的角色;兩人對透過藝
術解放人類的追求都從未中斷;兩人皆鼓吹革命。馬列維奇
沒辦法替自己蓋一座歌劇院,列寧也沒幫他蓋,他有畫布就
很高興了。透過畫布,他激進地革新了二十世紀的藝術,並
宣告一個「整體存在都會是藝術的時代」的到來。

　　馬列維奇肯定是更理想主義的那一個。畫布比樂團便宜,
一幅畫受到的約束也比較少。他關切的是得到解放後呈現真
實的方式。他是最後幾個堅守藝術之絕對追求的藝術家。他
想將人類從物質主義的分類中解放出來,不論是資本主義或
是共產主義。對馬列維奇而言,真實不是由物體組成的,而
是由節奏、力量、吸引力,及平不平衡等元素所構成,就像
今日粒子物理學的觀念。物件對他來說只是我們感官系統實
用的建構、實用理智的成規,是凍結的狀態,卻和真實毫不
相干。所以他先畫平面,單純就只是平面,黑的、白的、有

顏色的。畫物件對他而言是在重現一個幻象。馬列維奇想要
畫無，也就是在個別元素和物件孤立之前的那種狀態，他認
為這是唯一真實的狀態。他心目中的真實是無政府主義意義
下的根本混亂，其中沒有任何出自有秩序、實用的理智所做
的目的性分別。他認為藝術是「踏出的第一步　通往得到解
放的一無所有　通往一種狀態，在這之中沒有可辨認之物，
甚至連非具象的節奏也沒有。簡單起伏的節奏也是對和諧圓
滿的一道限制。節奏已然是一種法則、一種分別，而這些與
非具象的、無分別的狀態有所衝突。」

　　與同時間發生的無調性音樂類似，馬列維奇關注的是將物
質從一切慣常的建構之中解放出來。他這種「得到解放的無」
的烏托邦理想追求的既是宇宙大爆炸前的空無，也是一切理
智分類尚未介入前的那一種無。因此宇宙成為他畫作的主題、
關於宇宙根本的力量，他畫的是空間的建構。馬列維奇的出
發點是以宇宙的現實為基礎，而不是我們狹隘的地球視角。
在他的系列中可以很清楚地看出這一點，這些作品會有類似
這樣的標題：「磁吸引力」（"Magnetische Anziehung"）、
「具引力中心的磁性建構」（"Magnetische Konstruktion mit
Gravitaitionszentrum"）、「宇宙裝置計畫」（"Projekt einer
kosmischen Anlage"）。

　　華格納的《指環》也是這麼一座「宇宙裝置計畫」。浪
漫主義和立體未來主義之間的一項差異當然在於浪漫主義者

將愛情視為宇宙的根本力量之一。馬列維奇也許只是用不同的方式來稱呼愛情，因為對他而言，一切真實的基礎都來自於「種種受激發的狀態」（"Erregungszuständen"）。

VIII. 音樂精神

愛情最能代表烏托邦的力量，可以把人帶到更高更遠的境界，就像在《魔笛》裡一樣。愛情是革命性的動力，音樂則為愛情創造了空間。所以才有華格納這句著名的話：「除了愛情，我無法用其他方式掌握音樂的精神。」音樂與愛情皆擁有一種對抗主導法則的自主性。

縱然華格納的作品中極盡所能地表現了在此生中實現幸福之不可能，音樂卻為其打造了自己的空間。音樂是一種物質的進程，和愛情一樣拒絕空間和時間的分類。可以說音樂比哈伯望遠鏡更能拉近我們和宇宙大爆炸的距離。這一點救了華格納的人生，因為他有這麼一個方法，可以結合他的政治關懷和理想主義。他的歌劇在演出的時間內結合了兩個否則無法結合的世界。

IX. 該妥協嗎?

　　音樂劇場還是這麼一個能夠提出神話問題、並藉著音樂突破邊界的地方嗎?要用怎麼樣的音樂語言才行得通?當代的歌劇還能成為希臘那般的歌劇嗎?歌劇院從來沒有像在過去的一百年間變得這麼像博物館過。華格納的圈子尤其變得保守。一場讓我們集體處理停滯和動力之間互動的儀式會是怎麼樣的面貌?下載一首歌?

　　工程浩大的音樂劇場也免不了營運和藝術間的衝突。華格納有最自由、最適合發展藝術的工作環境,因為他有君王支持的關係。先是拿破崙三世,他讓華格納在巴黎歌劇院搬演《唐懷瑟》(Tannhäuser);然後是路德維希二世,一個真正自由思想的君王,華格納能有拜魯特歌劇院還有幾部作品的問世都要感謝他。巴黎的歌劇觀眾在當時就已經是出了名的勢利,讓華格納覺得礙手礙腳。因為華格納拒絕臣服於任何與藝術無關的權威之下,於是《唐懷瑟》的演出成了醜聞事件。在巴黎歌劇圈裡的每個人都知道,如果一部新的歌劇想要得到一點重視的話,在第二幕一定要有一段芭蕾。因為那些有錢有勢的富家子弟出於一種傲慢的規矩,總是故意在歌劇到了第二幕時才進劇院,而且只為了看那場芭蕾,還有為了之後可以到後台自以為是地給芭蕾舞伶們幾句讚美。如果華格納會讓這種「賽馬俱樂部」("Jockey Clubs")的小把戲為所欲為、並因此將藝術逐出大歌劇(Grand Opèra)的開

山祖師廟的話，他就不是華格納了。他不想因為汲汲營營地
追求成功，而浪費了這樣難能可貴、可以有數不清的排練時
段的工作條件。

　　成立自己的音樂節、提供一種不一樣的模式是件吃力的
工作，這份努力改變了音樂劇場這個機構，雖然長期看來這
仍只是個理想。也許成立音樂節就是他最重要的作品。這其
中帶了一點華格納式的自大妄想的成份，當時沒人相信他做
得到。華格納在世時，他這座充滿遠景的歌劇院維繫了他烏
托邦理想的面向，不過才到了他遺孀手裡，音樂節就已經自
成一個小圈子。在創新與體制的對抗之中，停滯很快就勝出
了。

　　華格納常常遇到藝術營運不顧藝術的情況。在華格納因
為僵硬的體制大大限制了他的見地而衝撞制度的時候，或是
當他遇到極度狹隘、只顧談好的排練時間，而不管正在發展
的作品的音樂家時，他便會咒罵毀了一切的資本主義。

　　他的人生在歷史上夾在革命與社會民主之間，也就是介
於理想主義和實用主義之間。在華格納去世的那一年，俾斯
麥在德國施行了社會保險，因為工人們的抗議越演越烈。如
此一來，工人獲得一些權利和保障，便會乖乖的。俾斯麥熱
力平衡的冷靜策略，以及他不管意識型態的妥協與華格納的
世界觀及藝術恰恰相反。華格納要不全都要，否則全不要。

他的毫不妥協追求的是神話的高度。他要的是由毀滅與新生而來的動力，實現一無所有的當下就是救贖，也就是擁有一切。要是華格納也遇上馬列維奇在論及俄國革命一面倒的發展時所批評的「飼料槽寫實主義」（"Futtertrog-Realismus"），他一定也會對這種實用主義持相似的反對立場。

在經歷了二十世紀的集權主義後，極端論調和偉大神話乏人問津。實用導向的妥協擴散的程度是這個世代始料未及的。然而烏托邦理想的質素卻會在預想不到的地方再度出現。

X. 反物質 (Anti-Materie)

科學觀察證實，就比原子更小的層面而言，處於烏有之地[3] 是常態。對物質組成部分的觀察發現，這些組成部分同時既到處都是，又哪也沒有。原子的質量並非來自其組成部分的質量，而是由能量的轉換而來。世界是由種種受激發的狀態所構成，而不是由具體的部分所組成的。物質的核心結果是一種幻覺。這個認知讓人想到馬列維奇倡導的那種嘗試去描繪真實最根本之元素的藝術。「所以一切我們稱之為物質的東西都只是活動，還有製造出這些活動的刺激。」「畫家唯有透過刺激才能認知到形象，然後透過安排他所認知到的真實的內在關係，在畫布上讓人可以辨認出來。不過，假如可以停止所有理智的推論與判斷，並且不試圖套用任何實際

3 作者在此使用的是 "das Utopische" 這個說法。烏托邦這個字原來就有「烏有之地」、「不存在的地方」的涵義，作者刻意使用雙關語，同時指涉前述在藝術上的烏托邦追求，和粒子位置不可確定的物理現象。

用途的話，真實便只存在於非具象之中。僅有如此我們才能感受到那無邊無際的刺激的禮讚，還有宇宙的禮讚。彰顯出這種禮讚便是藝術真正的意義。」

　　為解釋他的意思，馬列維奇亦談及劇場。在劇場裡可以特別清楚地看到，重點在於呈現出這些刺激，而不是一種臨摹物件的寫實主義。「所謂真和真實僅存在刺激之中。觀眾在劇場裡看到要呈現真實的舞台場景，觀眾也知道這些人並非真的是他們所呈現的那些人。不過觀眾還是會被這樣不真實、戲劇性的演員關係所吸引。吸引他的不是真實，而是透過張力所喚起之刺激的程度 畫家也是一樣：他在畫布上畫的也不是真實，而是那股張力的特質，受到同一種形象『空無』的影響 在劇場和當代藝術中我看到一份也許還沒完全被看出來的努力，要真，意思就是要這種刺激、要張力、要存在。藝術中所有具象物件都會像舞台場景般被曝露出來 物件從來就不是一個物件，而只是我們未能感知的力量所製造出來的刺激。」

　　宇宙的形成也和物質的組成類似，最初始那一刻的長度可以確定，卻無法透過物理法則來解釋。物質、空間和時間是到了宇宙大爆炸時才形成的。我們的宇宙在形成之際並非是在一個既成的空間中延展開來，而是透過延展本身才開造出這個空間，並且持續這麼進行著。

　　華格納作品的一些部份也開展了空間。對他而言，音樂
是種可以製造出一個超越的世界的藝術形式，可在其中開造
一個自主的、不受制於重力的空間。在他最後的一部歌劇裡
是這樣說的：「時間在此成為空間。」（出自《帕西法爾》
Parsifal）音樂可以超越時間與空間的差異、同時又是物質現
實的一部分，這種能力對華格納來說有種解放的力量。這是
在碎玻璃之夜後，華格納留給一九四五年以降之音樂的一塊
概念上的碎片。[4] 一種在空間中的線性[5]。他每段音樂進行所經
過的時間，以及在過程中所形成的空間，是一種無止盡的連
續、無區分的聲響區域。他的音樂帶我們踏入一個未被分割
的向量空間，這是一個有方向性的空間，卻沒有引導的航道。
是的，沒有街道、沒有里程碑、沒有大小可被測量的物件，
或是建構出來的辨識元素。這是一種宇宙大爆炸前的時刻，
或一種靈魂穩定自足的現實，不受空間或時間這種實用分類
的制約；一個先於度量的連續，永遠未完成、不完整，我們
聽多久，便維持多久。是一片海洋、一趟旅程，一個悠遊的
空間，相對於一個在沒有彈性的基礎結構中、規劃固定的空
間。那是一種無邊無際的聲響景觀——當然《萊茵黃金》的
序曲就是個好例子 —— 超越任何音樂類型。華格納是第一個將
空間和時間變成音樂素材的人，早於薩提（Erik Satie）、凱
吉（John Cage）和費德曼（Morton Feldman）。不只是在音
樂上，還有他的選材、他追求一無所有的自我棄絕、他與制
度的拉鋸、他的感情關係、他的作品和生平、藝術和政治的
相互感染；他全部的抱負和人生都朝向一個敞開的空間，頻

4 「碎玻璃之夜」（Reichskristallnacht），又譯為「水晶之夜」，指的是一九三八年十一月九號夜晚到十號凌晨，納粹政權襲擊德國境內猶太人的事件。"Reichskristallnacht"（「帝國水晶之夜」）有美化納粹暴力的暗示，所謂「水晶」指的是當晚猶太商店被砸碎的玻璃。因此現在很少使用這個說法，多改稱此事件為 "Novemberpogrome 1938"（一九三八年十一月的族群迫害」）。作者在此述及華格納思想穿越納粹時代的片面解讀，留給後代一種超越時空的藝術形式；應是為了保留這個「華格納遺留下來的碎片」的意象，才使用這個說法。

5 原文為 "Raum-Linearität"，作者強調的是這種線性（Linearität）指向未來的方向性，但因為這種線性的觀念並非二維，故稱為空間（Raum）中的線性。

繁的旅行、他對威尼斯的喜愛，或是他決定在拜魯特成立音樂節的選擇：並非皇家的權力之都、不是一個歌劇的世界、一個完全和巴黎相反的城市、一個空的、沒有被劃分的地方，人們必須專程前往，因為不會有機會順道經過，或是人正好在那裡。

　　為了能夠藉由華格納音樂這種受激發的狀態，來消解物質上的空間、為了可以體會歌劇裡無政府主義的主人翁透過自我棄絕所達到之宿命的吸引力，並且以一種淨化的方式感受到宇宙的禮讚，我們自己必須先展開活動。

莫里茲‧嘉格恩（Moritz Gagern）

1973 年生於慕尼黑，目前為居於柏林的自由作曲家。他於弗萊堡、巴黎與柏林等地分別獲得哲學、音樂學與歷史學碩士。2010 年室內歌劇《愛情病》（Lovesick）入圍《歌劇世界》雜誌（Opernwelt）最佳年度作品；《同步城市計畫》（Synchron City）獲得 2010 年西門子音樂獎（Ernst-von-Siemens Musikstiftung）。莫里茲的創作內容涵蓋室內樂、歌劇與音樂裝置，經常於歐、美與亞洲各地藝術節發表作品，近期創作包括 2012 年由威尼斯新音樂實驗室樂團（Laboratorio Novamusica）演奏的室內樂作品《窗戶》（Fernster）、2012 年於慕尼黑歌劇節（Münchner Opernfestspiele）在巴伐利亞國家劇院首演的歌劇《駭客入侵華格納》（Hacking Wagner）、2013 年台北藝術節首演的《華格納大爆炸》（Big Bang Wagner）。

德語文學中的《尼貝龍之歌》

Das Nibelungenlied in der deutschen Literatur

托馬斯‧伊爾默
(Thomas Irmer)

陳佾均／譯

　　這部以中古德文寫作，篇幅約兩千節（按照「尼貝龍詩體」自己的韻律格式）的英雄史詩是在一二○○年左右於德國南部創作的。至於作者是誰，這個問題到今天仍然無法釐清，只有幾個未經證實的推論。不過可以確定的是，這位身份不明的作者在這部中古德語文學最重要的作品中，結合了三種不同的題材，而這幾個題材皆可回溯到好幾個世紀前，在中世紀早期的歐洲民族大遷徙時代：齊格飛的故事、在沃爾姆斯的勃根地王朝發生的事，以及克莉姆希德遠嫁國王埃策爾，與尼貝龍的毀滅。這部史詩作品存有多種不同的手抄本，一般認為《尼貝龍之歌》當時深受喜愛，常被拿來朗讀，屬於宮廷文化的一部分。同時，這些內容上有部份出入的手抄本也指出沒有任何版本可被視為原稿的問題，因此也無法界定文本傳承的軌跡。

　　中世紀後《尼貝龍之歌》逐漸被淡忘，僅剩下傳承脈絡不同的齊格飛傳說仍出現在民間故事、與中世紀晚期改編的版本之中。十八世紀中，《尼貝龍之歌》首度以書的形式出版，不過依舊沒有引起廣大的迴響。歌德看出這部史詩的意義，一八○七年，他在一封信中寫道：「就題材和內容而言，可與我們所擁有的傑出文學並列齊名」。然而要等到浪漫主義時期，《尼貝龍之歌》的接收史才真正建立，其影響持續到近代。

　　現代語文學（Philologie）初期的成果在此具有關鍵的意

義，譬如卡爾・拉赫曼（Karl Lachmann）透過鑑定題材出處，及評估各手抄本版本所出版的研究。無論是在語文學或文學研究上對《尼貝龍之歌》的投入，皆與當時典型的文化追求有關：為一八七一年才成為統一國家的德意志帝國，追尋國族的自我定位。作為德語起源的重要文本，《尼貝龍之歌》讓人看到一部「德語伊里亞德」（"deutsche Ilias"）的可能，雖然以這種方式理解這部早於德國的作品從一開始便成問題，不過單就這部史詩的形式和語言而言，《尼貝龍之歌》仍然非常符合這種需求。

　　主要在十九世紀前半出現的許多戲劇作品（譬如伊曼紐・蓋伯 Emanuel Geibel 和恩斯特・勞帕荷 Ernst Raupach 的作品），都希望透過尼貝龍這個題材為德國歷史在古代找到定位，同時視尼貝龍為自身在歷史上的形象 —— 他們與歌德和席勒一樣，追求一種能夠建立國家意識的劇場。這些大多帶有歷史或近乎神話色彩的戲劇在當代雖已不再重要，卻為兩部同樣運用這個題材，並對德國與世界劇場影響深遠的傑出作品提供了文學史上的脈絡：腓特烈・黑貝爾（Friedrich Hebbels）分成三部份的德國哀劇《尼貝龍》（一八六一年首演），以及華格納的歌劇四部曲《尼貝龍的指環》（一八七六年首演）。

　　黑貝爾壯闊的悲劇猶如現代戲劇，奠基於其透過強而有力的語言所表現的細膩人物心理。由罪惡與背叛編織而成、

動機強烈的網絡探測著尼貝龍故事的經過，直到最終無可避
免的毀滅，並揭露了這樣負面糾纏的過程即為劇中行動的主
要動機——同時展現了黑貝爾歷史哲學的視角、對這個題材
的政治詮釋，亦和英雄式、理想化了的傳統一刀兩斷。爾後
德語文學中所有的戲劇改編或多或少都受到黑貝爾的影響，
直到當代，呈現出對此劇因應時代所做的處理。

　　華格納處理尼貝龍的手法則完全獨樹一格，一方面仍涉
及國族／神話的定位運動，另一方面則已踏出不同的路，脫
離國族民俗故事的框架，打開全然不同的向度。尤其透過納
入神的層次以及對伊達傳說的研究，華格納的處理手法遠超
過他青年時期同時代的創作者；然而他與黑貝爾一樣以歷史
哲學的視角穿透這個題材，將其推至世界戲劇（Weltdrama）
的層次。在歌德的《浮士德》之後，《指環》可算是十九世
紀德國人對世界文學非常重要的貢獻。

　　高雅文化由於國族文化建構的原因而對尼貝龍有所偏愛，
因此也造成了這個題材的通俗化，影響直至二十世紀，最後
也被納入政治的修辭之中，至今受其所累，甚至可說是備受
污染。第一次世界大戰時德國曾論及「尼貝龍的忠誠」，意
指和奧國堅定的同盟——直到兩個帝國的毀滅。第二次世界
大戰期間，戈培爾（Joseph Goebbels）在史達林格勒一役戰
敗後，亦言及尼貝龍，鼓舞德軍要勇敢奮戰到最後一人。在
這段時期，黑貝爾的戲劇特別受到重視，舞台演出也依照德

意志英雄主義的符號呈現。

　　今日看來很難理解，尼貝龍故事中的災難在當時怎麼會被美化成如此自命不凡的故事。尼貝龍述說的分明是一個民族因為自身的糾葛而毀於戰爭的故事。堅忍奮戰、對抗因為自己人的糾葛才創造出來的敵人，這個立場驗證了當時的那份迷戀，至今仍令人感到煩擾不安。

　　德國劇場在二戰之後——東西德皆然——很長一段時間裡，尼貝龍完全像被埋了地雷一般。直到六〇年代末期，德國劇場才出現批判第三帝國時期對黑貝爾的處理方式的作品，之後亦有作品呈現在美國與蘇聯冷戰的政治情勢下的戰爭機制，尼貝龍再度與時代密切相關。華格納作品的接收狀況則有不同的發展軌跡，和受政治所染的尼貝龍題材沒有太大的關連，反而和華格納同樣受政治所染的演出與家庭歷史較為相關。

　　兩位在第三帝國建構的尼貝龍神話中成長的作家，後來曾試圖中和這種色彩。屋維‧強森（Uwe Johnson）在一九五八年根據原劇創作了一個非常好的散文版本；法蘭茲‧福曼（Franz Fühmann）一九七一年的重述版本則希望可以除去意識型態的濫用，讓年輕讀者接近尼貝龍的故事。企圖剷除這個題材自十九世紀以來受到汙染的層面，並為當代將這個題材保留下來，這樣的努力也在最新的戲劇改編上得到驗證。

莫里茲・靈克（Moritz Rinke 1967~）在他二〇〇二年的劇作
《尼貝龍》裡，便鮮明地突顯出非德國的、跨文化的秩序混亂。
其他的劇作家如賀穆特・克勞瑟（Helmut Krausser）及馬克・
波莫雷寧（Marc Pommerening）則在他們約同期出現的尼貝
龍劇作中，納入世代問題、及消失已久卻因華格納的作品而
流傳下來的尼貝龍神話等主題。

托馬斯・伊爾默（Thomas Irmer）

德國著名的戲劇專家，先後於萊比錫大學及柏林自由大學教授美國文學、文化與
戲劇。1998-2003 年《時代劇場》 *Theater der Zeit* 雜誌總編輯，2003-2006 柏林戲
劇節國際劇場之戲劇顧問，曾與 Robert Lepage, John Jesurun, Peter Brook, William
Forysthe, Heiner Goebbels, Frank Castorf 等國際導演合作，也曾擔任四部劇場紀錄
片編導，並以介紹當代劇場的節目編撰獲國家電視獎項。專研東德時期戲劇、海
納・穆勒、與法蘭克・卡斯多夫，著作等身，並經常擔任歐洲各國際劇本獎的
評審。他並應邀為 2014 年黑眼睛跨劇團策畫的《華格納革命指環》系列演出擔任
戲劇顧問。

華格納的歌劇四部曲仍是音樂劇場……演自……

尋找寫實的《指環》

Die Suche nach dem realistischen „Ring"

托馬斯・伊爾默 (Thomas Irmer)

陳佾均／譯

　　法國劇場與歌劇導演巴特里斯・薛侯（Patrice Chéreau）
一九七六年在拜魯特音樂節（Bayreuther Festspiele）《指環》
系列一百週年紀念執導的版本，也就是所謂的「世紀指環」，
為現代音樂劇場中的華格納作品立下標竿。其關鍵在於三個
層次的張力關係，這也是每回執導這個作品時需重新處理的：
題材的時代（從神話時代到尼貝龍的歷史時代）、創作的時
代（從華格納在一八四八年這個革命年度的首度發想，到作
品於一八七六年在音樂節的富紳與貴族觀眾面前首演之間創
作者生平歷經的變化）、以及演出的時代（透過作品觸及現
場觀眾的經驗世界）。毫無疑問，薛侯成功地帶進了華格納
時代對這部神與英雄故事的理解，以及一切會讓二十世紀末
的人們感興趣的元素。簡而言之，薛侯的理解趨向一則深遠
的寓言，關於現代資本主義的起源，以及隨之而來的除魅世
界。於是在視覺上，薛侯自然沒有使用典型的「日爾曼」景色，
也沒有採用自二戰後形塑了拜魯特音樂節舞台的抽象空間；
取而代之的是工業建築（譬如《萊因黃金》裡的水力發電廠），
陳設也讓人想起在現代工業時代發生的情節。

　　不過在薛侯這部令人耳目一新的世紀指環之前，尤亞希
姆・黑爾茲（Joachim Herz）已於一九七三到七六年年間，
在萊比錫以馬克思主義導向的音樂劇場結構為基礎，發展出
對文明持批判態度的詮釋觀點。之後每個新的詮釋都會將這
兩部作品納入考量，因為至今尚未發展出其他嶄新的掌握和
理解。

　　雖然如此，現代各家的詮釋之間仍有相當大的差異。尤其拜魯特音樂節顯然總是對引人注目的導演選擇滿懷期待。二〇〇六年原來希望聘請丹麥電影導演拉斯馮提爾擔綱，他著名的電影風格晦暗而抽象，有可能可以為這個題材帶來新的理解。在拉斯馮提爾回絕之後，由德國名劇作家湯克瑞・多爾斯特（Tankred Dorst）接替；他在自己享譽國際的作品《梅林》（1981）中，已經有過為當代改寫中古傳說系列的經驗。多爾斯特的方法對個別的人物和動機雖偶有原創之處，但整體而言沒有找出一個即時的、吸引人的詮釋。相較之下，尤根・弗里姆（Jürgen Flimm）二〇〇〇年在拜魯特做的《指環》則成功許多。這位經驗豐富的劇場導演協助聲樂家們生動、寫實地呈現他們的角色——這是德語音樂劇場中一個重要的議題：讓聲樂家成為好一點的演員。藉此弗里姆觸及到一個重點，也就是華格納的作品可以演得多寫實；湯馬斯曼曾用「理想的木偶劇場」（„ideales Kasperletheater"）來形容這一點，意指歌劇成規中疏離的部份。弗里姆製作中的疏離在於用演員演戲的方式來掌握角色，即便以現在的標準來看，這種方式仍不尋常。他要聲樂家們盡可能生動地演出這些在歌唱上難度極高的角色；華格納作品寫實的可能性即是一個關鍵的問題。

　　此外，過去十五年間的演出也出現了有趣的實驗。其中包括於一九九九／二〇〇〇劇季在斯圖加特首度由四位不同的導演分別執導這四部曲的製作：尤亞希姆・許勒莫（Joachim

Schlömer，《萊茵黃金》）、克里斯多夫‧內爾（Christof
Nel，《女武神》）、尤西‧維勒（Jossi Wieler，《齊格飛》）
及佩特‧孔維屈尼（Peter Konwitschny，《諸神黃昏》）。
這些中生代導演也在工作中加入當代導演劇場的經驗，並有
相互回應的部份，以在因導演不同而產生的差異複雜度中做
一點連結，同時亦是為了強調四部曲各自不同的創作時間，
這一點對華格納的創作也很重要。

二〇〇一年在曼寧根（Meiningen）一連四晚的演出，由
克莉絲汀‧米莉茲執導（Christine Mielitz），是首度嘗試按
照華格納的原始構想搬演的製作，因此也獲得許多注意。然
而，如此浩大的工程依舊成為單一案例，不再重演，而且就
提出有力的新詮釋來說，也少有貢獻。

二〇〇五年在堤羅勒藝術節（Tiroler Festspielen）長達
二十四小時的《指環》演出則是既新奇、又挑戰體能的成就。
二〇〇七／二〇〇九年於瓦倫西亞（Valencia），在祖賓‧梅
塔（Zubin Mehta）領軍下，由西班牙加泰隆尼亞的拉夫拉前
衛劇團（La Fura dels Baus）以他們典型的馬戲風格登場的演
出也同樣壯觀。

不同的嘗試還包括將歌劇腳本以戲劇的形式搬演，譬如
二〇〇〇年在法蘭克福由湯姆‧庫內爾（Tom Kühnel）執導、
並由編制龐大的演員集體呈現的演出亦達到相當有趣的藝術

成果。德國演員許戴方‧卡明斯基（Stefan Kaminski）特殊的獨角戲版本將《尼貝龍指環》發展為一部現場廣播劇，由他本人擔綱所有角色的聲音演出，主要突顯的是各角色怪誕的時刻。由此可見，雖然所有這些在劇場表現上既有趣又充滿挑戰的實驗證明了世人對華格納《指環》的興趣持續不輟，然而就提出一個深入的新詮釋而言，這些作品並沒有太大的貢獻。

這正是今年度拜魯特的慶典對法蘭克‧卡斯多夫（Frank Castorf）的期待。這位以解構與拼貼技巧聞名的導演已在他的柏林人民劇院（Berliner Volksbühne）搬演過華格納的《紐倫堡的名歌手》（Die Meistersinger von Nürnberg），混合音樂劇場與戲劇演出的方式呈現這部歌劇。卡斯多夫很有可能會修改樂譜 —— 即便在德語音樂劇場中也是創舉——以達到聚焦的效果。卡斯多夫最主要的工作在於推出一個打破傳統、富含政治性的當代製作，試著在我們的時代延續薛侯及黑爾茲所做的工作。

未來藝術作品綱要

Grundzüge des Kunstwerkes der Zukunft

耿一偉／譯

　　如果我們思索現代藝術 —— 只要它配得上是真的藝術 —— 與公共生活之間的關係，我們就會馬上體認到，就藝術自身最崇高的意義來說，它對影響公共生活是完全無能為力的。這個理由是因為，我們的當代藝術不過只是文化的產品，而非源自生活本身；再者，作為不過是一種溫室植物，它也不可能在當代的土壤生根或在這種氣候中發育。藝術變成某個藝術階層的私人財產；它的品位與需要，都只服務於那些能理解它的人；為了理解它，藝術又要求特殊的研究，而對這種藝術修養的學習，早已脫離真實的生活。時至今日，這種研究與附帶學習，讓每個人都先去賺錢，再用這個錢來接觸藝術的方方面面，然後人們就覺得他懂藝術了：不論如何，我們可以問問藝術家，這些藝文愛好者中的絕大多數，是否真的可以理解他最深刻的用心處，相信他只會發出一聲長嘆來作為回答。但如果他思索到絕大多數的大眾，都因為現存社會體制各種不利條件，被阻擋在理解現代藝術與體會其精妙的兩扇大門外，那麼今日的藝術家就必須自覺到，他的整個藝術創作，就根本來說，只是一種自我中心主義的利己生意；他的藝術，從公共生活的角度來看，不過是一種昂貴又膚淺的消磨時光的自我娛樂。每天我們看得到紛紛擾擾，揭露了有教化（bildung）與沒教化（unbildung）之間的鴻溝是如此大；一道連結兩者的橋梁是如此難以想像；和解是如此不可能；建立在這個沒有陶冶基礎上的現代藝術，必須被強迫羞愧地承認，它的存活都依賴於一種生活要素，而這種要素只能奠基在大眾全然缺乏教化的基礎上。現代藝術在她的

地位上，唯一應該被指派去做的一件事——也是必須誠心誠意地去做的——就是擴大教化，而她卻無法做到；為了這個簡單的理由，藝術必須對生活產生影響，她必須讓自己成為自然的教化花朵，這必須是從下而上的生長，她絕不可以將教化從上而下灌輸。

讓我們先在試著理論上，往現代藝術必須走出現今不被理解的孤立狀態，邁向對一般公共生活進行最廣泛理解的救贖道路前進；這種救贖最終只有透過介入公共生活的實踐，才有可能展露自身。

我們看到視覺藝術（Die bildende kunst）只有在其作品是與藝術家結合，而非一般人們用實用對待時，才能達到創造的強度。藝術家只有藉著將藝術的每個分支統合成為共同藝術作品（gemeinsamen kunstwerke），這時他才會完全滿足：如果他身上所有的藝術才能是處在分裂狀態，他就是不自由的，因為他沒有發揮他所能。但在共同藝術作品中，他是自由的，因為他做了他能做的。

所以藝術的真正致力的，是擁抱一切：每一個由真正藝術直覺所激發的專業表現，都必須達到其特殊功能的最高境界，但這不是為了滿足這些特殊功能本身，而是對普遍人性在藝術上的榮耀。

64 | 未來藝術革命手冊
Nostalgia for the Future:
A short introduction to Richard Wagner

　　藝術上最高結合的作品是戲劇：只有在各個藝術類別都達到最完善的境界時，它才能成就自己。

　　只有從個別藝術所欲完成的一般任務，轉向直接訴諸一般大眾，真正的戲劇才有辦法被設想。在這種戲劇裡，每個藝術類別都透過與其他藝術的相互協力，對大眾揭露它最深層的秘密；因為每個藝術類別，都只有在為了傳遞共同訊息所進行的相互理解與合作中，它們才能達到自身的實現。

　　建築所要達到的最高境界，是為它的藝術家夥伴們建構出一種必要環境，這些藝術家致力於描述人類生活，而這種環境是為了展示人類藝術生活。一棟建築之所以偉大，只能依據必要性而建立，而這種必要性是為了造福人性最高目標：人性最高目標即是藝術性的目標；而最高的藝術性目標是 —— 戲劇。通常為了一般日常使用而蓋的建築，建築師只需要滿足人類的最低目標：美在這裡是一種奢侈品。單為了奢侈而蓋的建築，它所要達成的，則是一種不必要與不自然的需求：因此它的樣貌是做作、缺乏生產力與令人討厭的。另一方面，為了完成一棟偉大的建築，它的每一部分都是為了滿足一個共同的藝術目標——所以這種建築物只能是劇院，此時建築師必須將自己化身為一名藝術家，因為他只能用藝術眼光來看待整個工作。在一棟完美劇場建築中，任何微小的細節、規則或是尺寸，都是出自藝術本身的需求。這種需求是兩面的，有給予，也有接受，兩者間相互說服，彼此牽制。

場景首先要遵從為了展現戲劇行動，其環節所給予的所有空間條件；再者，它得考慮到，如何在這些戲劇行動能被觀眾感官所理解接受的狀態下，去滿足所有條件。在觀眾區的安排上，相關的必要設計，都是建立在為了讓觀眾理解藝術作品的視覺與聽覺需求上，而這些設計也只能在結合美觀與比例的角度上被接受；觀眾的共同要求，就是藝術作品的要求，它要求眼睛所見的一切都能清楚地協助解這個作品¹。如此一來，透過所有視覺與聽覺的功能，觀眾會將自身轉移到舞台上；表演者只有在達到完全與觀眾結合的境界，他才能成為一名藝術家。在舞台上呼吸與移動的每件事，都是出自一種強烈欲望，這種欲望期待每個呼吸與移動都能被聽到與看到，而演員從他的舞台視角看下去，則會覺得他是在擁抱整個人類；此時，代表日常生活的大眾，忘卻了觀眾席的限制，只活在被視為是生命本身的藝術作品中，而舞台也似乎將自己擴張成整個世界。

　　如果想在建築師所給予的堅固基礎開出這樣的奇蹟花朵，只要他召喚的，是透過個人藝術本領所活化出來的條件，他就能使最高人類藝術作品的目標變成自己的。在另一方面，如果沒有更高的合作者，只是為了奢侈而無藝術必要性在引導，讓劇院的每個細節都達到最適切的程度，而是用盡所有心力在自我吹噓的花樣上，那最後也只會是一棟呆板、冰冷與僵硬的劇院；用大量花俏裝飾的堆疊，只為了滿足某些現今善於自誇富豪的典型虛榮，或是說成是榮耀未來某種現代

1 原註：關於未來劇場建築的問題，不可能以為能用我們目前的劇院建築就可以解決：這些劇院都是因襲傳統法則與規範，與純粹藝術的要求毫無相干。只要有營利的思考，或是奢侈的賣弄，絕對藝術的利益就會受到無情的損害；目前世界上沒有任何一個建築師，可以一方面設計出拆除分級又沒有阻隔的觀眾席——這都要怪我們將公眾區隔成各種不同的階級與市民身分的範疇——又能遵從美觀的法則。　人們只要想像自己坐在未來共同劇場的內部，在那一瞬間，他就會毫不費力地認識到，有一個無法想像的豐富領域，在對全新的發明開展。

化的上帝。

　　但不是只有最美的形式或最後的石牆，就能滿足戲劇藝術在空間外表的最適切需求。為了徹底理解人類生活，用來描繪人類生活的場景，必須有能力將舞台上偽造的自然的變得栩栩如生，讓藝術化的人可以在此展露自身。這個佈景的牆面，原本從藝術家與觀眾的角度看來是空洞與冰冷地，則必須用自然般的色彩與天堂般的溫暖燈光來裝扮自身，才配得參與人類藝術作品。視覺化的建築藝術在此感受到她的侷限，於是在愛的渴求下，把自己投入繪畫的懷抱中，因為只有這樣才能在最美的自然中得到救贖。

　　現在，風景繪畫（die Laudschaftsmalerei）在滿足共同的需求呼喚下，進入我們的視野。畫家曾以他專家般的眼光審視自然，現在作為藝術家的他，會為了整體社群的藝術樂趣而欣然展示，將自己豐富的那一份契合到所有藝術的統一作品當中。透過他，佈景才成為完整的藝術真理：他的筆觸、顏色、燦爛四射的光線，都迫使得大自然得為藝術的最高要求服務。之前風景畫家總得努力將他所見與測度，塞入狹窄的畫框當中——這幅畫要不得掛在自我中心主義者的臥室牆壁上，不然只好擺到雜亂無章的畫庫裡——如今他可以放手去充實那悲劇場景的寬廣架構，召喚整個佈景擴張成他對自然再造能力的見證。藉著他的畫筆與最細緻的顏色調和，原本只能透過遠距離暗示的幻象，透過對各種光學手段的藝術

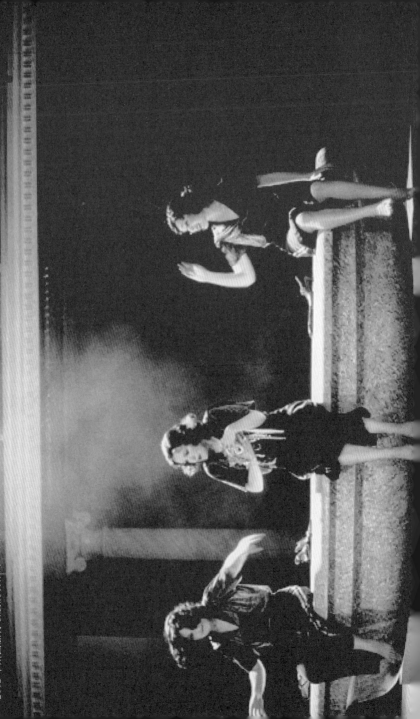

2002 年斯圖加特歌劇院製作的《萊茵黃金》／金革唱片提供

實踐與燈光藝術的協助，幻象也變得栩栩如生。即使他的工具表面粗糙，佈景繪畫方式也似乎顯得古怪，但也不會冒犯到他；因為他已經反省到，即使是最好的駱駝毛畫筆，相較於完美的藝術作品，也不過是個地位低下的工具；而且，只有當他所有輔助的工具都滲透到作品當中，此時完成的創作展現一種生氣勃勃時，他才是自由的，然後才能展現他的驕傲。但是這個在舞台上完成藝術作品，當其呈現在公眾的目光面前時，給他帶來的滿足，相較於之前用更細緻工作所完成的作品，不知超過多少倍。當然，他不會為了這個能完整藝術作品的佈景空間，放棄過去在畫布上的塗塗抹抹，就感到後悔！因為，即使在最糟的情況下，不論從什麼面向來看，只要這個作品可以協助演出主題被理智掌握，他的創作依舊會保持原有的樣子：也就是說他藝術創作，會在這個舞台上產生一種比風景繪畫更鮮活的印象，一種更深刻、更普遍的理解。

　　能使自然能被完整理解的器官，就是人本身：風景畫家不僅要對人們傳遞這種理解，而且必須把在自然當中的人，清楚地描繪出來。現在，藉著將他的藝術創作置於悲劇舞台的框架當中，他將原本要想表達的人物，擴充能代表整個公眾的普遍的人，於是他自己的理解能傳遞出去而滿足，同時也分享了他的喜悅。但他必須將他的創作聯合到實現最高藝術意圖的環節中，他才算達到公共理解的目標；這個意圖必須藉著實際表演者的身體，將生命的溫度展現出來，並被一

般理解能力所領受。在所有的藝術表現中，最能被直接理解
的掌握，是情節（Handlung），因此，唯有所有輔助工具都
在拋到情節之後，生命達到最完整、最能被理解的狀態時，
這個藝術作品才算達到完整。而每個藝術分支的核心都是根
據對這個人物關係的比例所派生出來，這個藝術作品活潑到
可證明自己已達到邁向戲劇的成熟道路。每個藝術在融入戲
劇的比例，在隨著戲劇之光脈動的部分，它們也都必須是完
全可以理解與說明的[2]。

現在，在建築師與畫家的準備之下，藝術的人終於登上
舞台，他如同是自然之人站在自然的舞台上。當雕塑家與歷
史畫家在石頭或畫布上努力描繪時，現在他們用在自己的外
貌、四肢、臉部表情來描繪，將其培養成可被意識到的完整
藝術生活。雕塑家捕捉與描繪人類造型的感覺，現在引領演
員（Mime）如何使用與操作他的實際身體。同樣教導歷史畫
家的眼睛。雕塑家與畫家曾解除了希臘悲劇作家的高腳靴與
面具，後面這兩者讓真實的人只能依照一定宗教習俗行動。
如今雕塑家與畫家這兩種造型藝術家，讓未來的悲劇演員被
他們的石頭與畫布所刻畫，摧毀了對純粹藝術之人的最後扭
曲。一旦他們以沒被扭曲的真實樣貌來描繪他，透過精準的
刻畫與富於動作的身體形象，他們讓他進入真實，展現其外
貌。

如此一來，造型藝術的幻象就轉化成在戲劇中的真實；

2 原註：當現代風景畫家觀察到，在今天他的作品只有極少數被理解，他的自然繪畫被那些眼光遲鈍與愚蠢的庸俗世界所狼吞虎嚥式的購買時，他是很難無動於衷的；所謂的「美景」是被那些懶惰、愚蠢、視覺飢渴的同一種人所買來調劑，而這些人的聽覺，則是被我們現代空洞的音樂演奏所創造的白癡樂趣所挑動，這些都反映了他若作為一位藝術家與理解藝術的品味，可說是自食其果。在我們這個時代所謂的「美景」與「美聲」之間存在著一種令人悲傷的親緣關係，這兩者之間的關係不是充滿靈感的寧靜思考，而是下流又嘮叨的感傷，這是一種避開人類苦難的自私眼光，只會自然寬容的藍色煙霧中，租一塊小天地來自欺欺人。這些感傷的人願意去看與聽任何事物；但絕不會是真正的、不被扭曲的人，這個人在他們夢境的出口用手指著他們，警告他們。但正是這樣的人，我們得將他推到幕前。

造型藝術家會向舞者與演員伸出他的手，讓他自己隨著他們
起舞，最後也將他自己變成舞者與演員。——只要能力所及，
他必須將這個內在之人的情感與意願，透過眼睛傳達出來。
場景空間的寬度與高度，都像是為了傳達他的個人姿勢或動
作的完整造型訊息，而隨他左右。但當他的意志與感受，趨
使他利用語言來做為內在之人的表達工具時，一個意識的目
的的世界就出現了：他就變成一位詩人，而為了成為詩人，
他得是聲音藝術家（Tonkünstler）。但他也得是舞者、聲音
藝術家與詩人，同時是同一人：沒有什麼比被用所有感官的
最高標準來衡量的藝術之人，來作為一位表演者，能夠將自
己變成接受力量的最高表現。

在他身上，在這個直接表演者（Darstellers）身上，這三
個姐妹藝術結合在一個集體作用當中，每個個別藝術的最高
能力，能都達到最高度的實現。藉著共同合作，每個藝術都
獲得能力，去達到與實踐到她自我內在本質最該成為的部分，
而且這都是她渴望已久的。因此，當每個藝術的能力結束之
時，就會被總體中的其他藝術所接手，並從對方能力結束之
處開始發展——她保有她自身的純粹與自由，她的獨立性就
是她忠於自己。演員式的舞者會唱歌與跳舞時，他就擺脫了
他無能；當聲音可以將精確地將自身化為演員的動作與詩人
的文字時，聲音的創作就能藉著演員與詩人的文字而獲得完
全表達；當詩人可以透過表演者的血肉來翻譯時，他就能成
為真正的人（Mensch）：他得將每個藝術要素的發展目標，

透過與共同整體的關聯而加以分配，而且這個目標必需達到從想要（Wollen）到能夠（Können）的轉變，也就是得把詩人的意願提升為演員的能力。

所有個別藝術的豐富能力，都會在未來的總體藝術（Gesamtkunstwerke der Zukunft）中得到充分發揮；在其中，每個藝術都首度獲得應有的完整評價。特別是聲音的多樣性發展，尤其是我們的器樂，會在這個藝術作品，獲得最豐富的展現；不僅如此，聲音會激發舞蹈的表演藝術發現全新的領域，同樣也使詩歌的氣息達到難以想像的飽滿。對音樂來說，在她的孤獨中，她創造了一個可以達到最高表現的器官。這個器官就是管弦樂團。貝多芬的聲音語言，是藉著把管弦樂團引導到戲劇，讓戲劇藝術有了一個全新的開始。當建築，尤其是風景畫家，有能力將被視為戲劇藝術家的表演者，置身於大自然的物理環境時，它們會用豐富與充滿意義的背景，將取之不竭的大自然現象，賦予這個表演者——於是管弦樂團在色彩豐富的旋律脈動下，給予這位個性化的真正之人，來自藝術、自然與人性的永不止息的基本支持。

這麼說好了，管弦樂團就是無盡的、普遍情感的沃土，每位演員的個別感受都可從這裡獲得最高度的成長：在某種意義上，管弦樂團將其基礎根本堅硬無法撼動的真實場景，消融成流動、柔軟與令人印象深刻的清新空氣，而其無法測量的底層本身，就是情感的大海。管弦樂團就像大地，如同

2002 年斯圖加特歌劇院製作的《女武神》／金革唱片提供

希臘神話的巨人安泰俄斯（Antaeus），只要雙腳碰觸大地，就可以獲得源源不絕的永恆生命力。管弦樂團在本質上與圍繞演員的舞台風景對立，因此，在位置上，是最適合擺在舞台鏡框外的前台深處，這就像用時間來補充這些環境；因為它把自然源源不絕的物理元素，擴大成藝術之人同樣擁有源源不絕的情感元素。這些元素彼此編織在一起，將表演者包圍在藝術與自然的懷抱中，此時表演者就像是太空中的天體，在完美的軌道安全運行，在這種情況下，他自由地散發他的情感與生命觀點——如同天上閃耀的星辰光芒，向四周無窮無盡擴散。

這些姐妹藝術在於是在交替的舞蹈中互相補充，展現他們自己的身段與美好意圖；於是，時而集合在一起，時而成對，時而獨舞，一切都根據情節的指令與目標在當下需要而進行。現在，造型的演技會聽從思想的激情傾訴；絕對的思想將自己傾倒入姿勢的表現鑄模裡；聲音則宣洩成波濤洶湧的情感河流；現在以上這三者互相擁抱，把戲劇的意志提高到直接而的行為。只有一件事，是這三個藝術為了達到自由所必須去欲求的：這一件事就是戲劇：戲劇的目標就是他們的共同目標。只要他們意識到這個目標，他們就立刻會集中意志去完成它：於是他們就有能力去修剪那些從自我獨特存在所蔓延出來的自我中心主義枝幹；這樣，這棵樹才不會漫無邊際地向天際成長，而是驕傲將身上飽滿的枝幹、枝杈與綠葉，挺立成高聳的皇冠。

　　人的本性如同每種藝術一般，都是多樣而豐富的；但只有一件事，是每個人都有的靈魂，是他最必要的本能，也最強烈的需求衝動。當這一件事被人們意識到是他最基本的本質，為了達到這個必不可少的唯一時，他就有能力去避開虛弱的從屬欲望與軟弱的希望，這些滿足都會阻隔在他與他的目標之間。只有弱者與無能者，才會完全無知於對靈魂最必要與最強大的渴求；這種人的每一個當下，都被外在偶然欲望所控制，而這些欲望讓他永遠無法平靜；他只能在被善變的欲望牽著手，橫衝直撞，永遠得不到真正的滿足。於是這個缺乏靈魂的人，卻有能力去頑固追求偶然欲望，於是這些不自然而醜陋的幽靈，就如同情感狂躁的自私寄生植物，用暴君般難以言說的嫌惡噬血欲望或現代歌劇音樂的淫蕩放縱，來填滿我們的生活與藝術。不論如何，如果個人感受到他自身存在一個強大的渴求，一種將所有欲望推到背後的衝動，這形成了建構他靈魂與存在的內在必要驅力；如果他盡全力去滿足它：他也會把自己的特殊力量與技能，提升到其能力所及的最高強度與高度。

　　但是一個身心健康的個人，能感受到的最高要求，也不過就是人類所具有的共通要求；於是，這個真正的需求，只有個人在共同體（Gemeinsamkeit）中找到滿足時，才會出現。無論如何，羽翼豐滿的藝術家最緊迫與最強的需求，是將他最高的存在內容，融入共同體得最充分表現當中；而這只有藉著他對戲劇的充分理解，才能達成。在戲劇中，透過用普

遍人性來描繪個別人格，而不是單抒發他自我體驗時，他就拓展了他的特殊存在。他必須完全走出自身，去捕捉另一人格的內在天性，這對他描繪工作的完成，是必要且大有助益的。他若要達到這個目標，就必須竭盡所能去接觸、穿透與圓滿其他個體——當然也包含了這些人的天性——當他對此可以形成一種生動的概念掌握時，他的內在自我存在，就獲得一種具互補影響力的同理心。完美的表演者，就是能藉著他特殊天份的極致演變，將個別的人拓展到人類本質。

　　這種美好過程的發生場地，是劇場的舞台；能催生這個過程的藝術作品，是戲劇。但為了讓他的特殊天性能達到最高的實現，如同從這個最高藝術作品長出的盛開花朵，個別的藝術家與分門別類的藝術一樣，都必須將壓制每個不合時宜的自私與任意的癖好，讓整體的自然成長可以不受限制，這樣才能達到最高的共同目標，於是就需要對個體進行限制，否則就無法實現這一點。

　　這就是戲劇的目標，也是能真的被實現的藝術目標；凡是與脫離這個目標的，都勢必會迷失在不確定、朦朧與不自由的大海當中。不論如何，這個目標是不可能藉著某個藝術類別就能獨自達到的³，而是唯有全部在一起才有可能；所以最普遍的藝術，同時是唯一真實與自由的，就是那具有普遍理解的藝術（allegemein verständlich kunstwerk）。

3 原註：現代戲劇詩人（Der moderner Schauspieldichter）很難去接受，戲劇居然不該歸於他所屬的詩歌藝術之下；畢竟，他太不願意讓自己與聲音藝術家共享這份榮耀——主要是他理解到，戲劇得被歌劇所消化。這完全沒錯，只要歌劇存在，戲劇（Schauspiel）就得存在，同理可證，默劇也是；只要現在這個爭議是可以想像的，未來的戲劇本身就難以被想像。不論如何，如果詩人的懷疑加深了，他就會無法接受，為什麼歌曲侵占了口語對白原本該有的位置：於是他會被告知，他對未來藝術作品的角色，有兩個地方還缺乏清楚的想法。首先，他沒有想到，在這種藝術作品當中，音樂佔據了與在現代歌劇中，非常不同的位置：她只有在最適切的地方，才被允許完全展現她的能力；相反的，如果另外的能力，例如戲劇對白成為最需要的時刻，她就得臣服於此需要；但即便如此，基於音樂具有無法全然保持寂靜的特殊能力，她就悄悄地將自己與對話的思想元素連結起來，那麼即使語言可以獨自發展，她也還是可以支持它。如果詩人承認這一點，他就必須接受第二點，有些思想與情況，即使在最輕微與克制的音樂伴奏下，也會顯得麻煩且多餘，而這種情況都是藉著現代戲劇的精神才產出的；最終，在未來藝術作品中，這種現象是找不到呼吸的空間的。而將在未來戲劇中表演的人，會跟流行八卦或小聰明的乏味騷動，完全斷絕關係，而那也是我們現代詩人在他劇本中糾纏不清的東西。他無法克制的言行舉止：是，是！還有，不，不！——多說無益，換言之，就是現代而多餘的。

（本文完整譯自華格納《未來藝術作品》（ *Das Kunstwerk der Zukunft* ）第四章）

名人眼中的華格納

Famous quotes about Wagner

鴻鴻／輯譯

　　華格納以其獨特又堅持的藝術手法，及充滿矛盾的人生，自始即爭議不斷，惹起的不是崇拜便是唾棄（或者如尼采般先崇拜後唾棄）。不管是藝術家、作家、評論家、電影導演……人人對他有意見，向來對他的冷嘲熱諷和深刻鑽研都令人目不暇給。他的影響當然不僅限於希特勒——如普魯斯特《追憶逝水年華》即深受《帕西法爾》啟發，托馬斯曼更在小說和演講中對華格納反復論述，卻難以一言蔽之。這裡選擇的，乃是一些別有見地的片段思維、或僅僅是特別熱情或特別辛辣的語錄。為了在這種體例內切中要害，我做了少許剪裁和拼貼。以偏不可能概全，卻有可能開啟我們理解華格納的不同視野。

　　就從他自己開始——

無論我的熱情如何召喚我，我都任其擺佈，而隨時準備成為音樂家、詩人、導演、作家、演講家，或任何其它身份。

—— 華格納 Richard Wagner（1813-1883）〈致李斯特函〉

雖然偶有美妙的片段，但華格納的音樂可怕的時刻居多。初聽《羅恩格林》是無法公正評價這部歌劇的，不過我很確定我並不想聽第二遍。

—— 羅西尼 Gioachino Rossini（1792-1868）

華格納（的音樂）老是滔滔不絕。一個人總不能永遠在講話。

——舒曼 Robert Schumann（1810–1856）

以您詩界至尊的身份，您必須像但丁詩中的荷馬一樣，泰然自若地走您自己的路，一切汙穢不會接近您的，寫您的《尼貝龍》吧！然後作為一位留芳百世的人，心滿意足地生活下去。

——李斯特 Franz Liszt（1811-1886）

他的藝術是轉換的藝術，將人類精神中所有繁盛無邊、野心勃勃的微妙層次表現出來。聆聽他熱切而專橫的音樂彷彿感覺再次發現了，這些塗抹在被夢想撕扯得四分五裂的深沈黑暗當中，被鴉片所誘發的暈眩想像。

——波特萊爾 Charles Baudelaire（1821-1867）

華格納想把歌劇加以改革，使其中的音樂服從詩的要求，融而為一。但是每一種藝術都有明確的領域，和其它藝術的領域不相符合，如果把兩種藝術（且不說更多種）結合為一個整體，那麼一種藝術的要求會使另一種無法完成。如果兩個作品能相符合，那麼其中一個是藝術品，另一個則是贗品，或者兩個都是贗品。

《尼貝龍指環》是一個最粗劣的、甚至可笑的詩的贗品的範例。他利用了所有公認為詩意的東西，題材、布景、服裝、連音響也是模仿的：鐵鎚的叮噹聲、燒鐵的吱吱聲、小鳥的歌唱聲，以及驚心動魄的情節，違反慣例的轉調和有趣的不協和音。由於華格納的天才，他把這些手法如此巧妙有力地結合在一起，以致在觀者身上起了令人迷惑的催眠作用。就像聽瘋人滔滔不絕幾個鐘頭，你也會進入不正常的狀態，對荒謬的事物讚賞不已。

——托爾斯泰 Leo Tolstoy（1828-1910）

有人告訴我，華格納的音樂比聽起來要好聽。

——馬克吐溫 Mark Twain（1835–1910）

華格納的音樂是一種病！他是一個偉大的音樂破壞者。在他手上，音樂成了舞臺浮華、虛誇的表現手段、一種心理描繪的暗示。這方面他的確是個開創者，但他停留在音樂界的修辭學家的位置上。對他來說，音樂除了是一種手段之外什麼也不是。於是他需要文學，以便說服全世界把他的音樂當回事，認為他的音樂深刻。

——尼采 Friedrich Nietzsche（1844-1900）

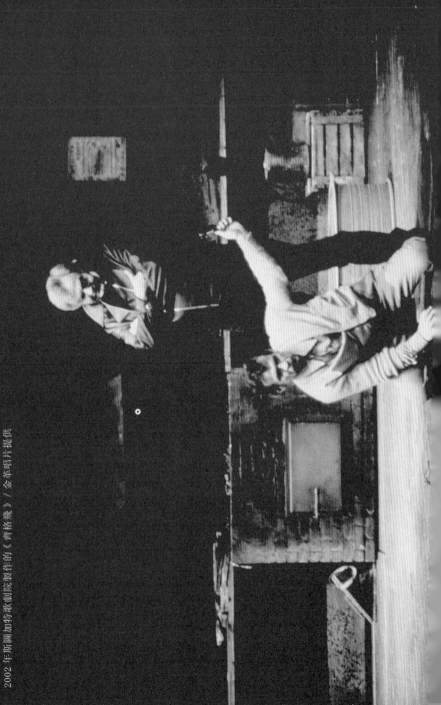

如果你沒聽過拜魯特的華格納，你等於什麼也沒聽過！多帶些手帕，因為你會泣不成聲！鎮定劑也不可少，因為你會嗨到癲狂！

——佛瑞 Gabriel Fauré（1845-1924）

華格納是我最喜愛的音樂。它吵到你可以從頭到尾喋喋不休別人也不會聽見。

——王爾德 Oscar Wilde（1854-1900）

2002 年斯圖加特歌劇院製作的《齊格飛》／金革唱片提供

華格納是個出類拔萃的文藝音樂家。他不像莫札特與貝多芬，他不寫裝飾性的音聲結構：他已經不需要這樣的技巧了，所以沒有花時間去培養。他也不必去找三流文人為他寫劇本：他親自寫詞譜曲，因此也賦予他的歌劇不容侵犯的完整性，讓管弦樂表現出人的感情。

——蕭伯納 George Bernard Shaw（1856–1950）

這位人物只要稍微再多一些人情味，就真正偉大了，可惜他缺少了這點。不過《帕西法爾》是天才的最後努力，音樂處處都寫得極其優美。我們聽到的聲音是交響性的，是絕無僅有、且出人意表的，是高貴而有力的。這是人們為音樂不可動搖的光榮樹立之最美的紀念碑之一。

——德布西 Claude Debussy（1862-1918）

我此刻深深喜愛的華格納，他從書桌抽屜中找出一些精美的廢棄段落，儘管在當初寫作時並未設想，如今卻由一個必要的主題組織起來，譜出了第一部神話式的歌劇，然後又一部，接二連三，最後忽然發現他寫了一部四聯作，興致勃然宛如巴爾札克，以一雙陌生人或父親的眼睛，發現了在此宛如拉斐爾之純粹、在彼宛如福音書之簡練，當他用一種回顧的靈光觀照全局時，他決定這部作品應成為一個循環，讓同樣的角色往復再現，以畫筆摩挲之，而成就最終也最極致的昇華。

——普魯斯特 Marcel Proust（1871–1922）

華格納的藝術是德國精神可能孕育出來的，最動聽的自畫像與自我批評。

——托馬斯曼 Thomas Mann（1875–1955）

華格納「無休止旋律」的理念意味著音
樂的永恆存有，沒有任何原因它就開始
了，也沒有任何理由可以讓它結束。

——史特拉汶斯基 Igor Stravinsky（1882–1971）

直到新世紀之交，《崔斯坦》中發現的
新世界才顯現出輪廓來。音樂對之做出
的反應，正如身體對血清注射的反應一
樣，一開始會以為那是毒藥而極力排
斥，爾後卻慢慢學會接受並且受益良
多。

——亨德密斯 Paul Hindemith（1895-1963）

華格納身上有種很少為前人注意到的能力，即將那種物性的、七拼八湊的、乾巴巴的、非音樂的東西吸收進作品的整體，於是，強勁的風格在瑣碎平庸的現實，在業已資產階級化了的世界之上擴展蔓延，從中結晶出了全新的音樂形象。

——阿多諾 Theodor Adorno（1903-1969）

近代誰最理解耶穌？華格納。尼采在他的時代聽不進，不能公正評價華格納。

——木心（1927-2011）

正是華格納創造了這樣的觀念；歌劇是淹沒一切的體驗。然而，歷經一代代的華格納熱愛者和厭憎者，如今沒有人再為華格納的歌劇意味著什麼而困惑。現在，華格納只是被欣賞……有如一帖藥劑。

「他的病態熱情顛覆了一切品味。」尼采對於華格納的苛評在一百年後看來似乎更加真切了。但是，現在還有人像尼采那樣，或後續沒那麼強烈的托馬斯曼那樣，對華格納既愛又恨的嗎？如果沒有，那肯定有很多東西已經失落了。我認為，這種矛盾的情感（與此相對的是冷淡——你需要被引誘）是體驗《崔斯坦與伊索德》這樣真正崇高、奇妙而又令人困惑的作品時最適宜的情緒。

——蘇珊桑塔格 Susan Sontag（1933–2004）

每次我聽到華格納，都有種衝動想進軍波蘭。

——伍迪艾倫 Woody Allen（1935-）

要是華格納只是個二流作曲家，或是某個閉關創作、至少是安靜創作的作曲家，那麼他的矛盾就會比較容易接受、寬待。但他口若懸河，讓歐洲充斥他的言論、他的種種計畫和音樂，這些都混在一起，讓聽者為之目眩神馳、身不由己，令其他作曲家望塵莫及。在華格納所有作品的核心，是他那一心為己、甚至顧影自憐的自我，而他相信這體現了日耳曼魂的本質，它的宿命和它的恩典。華格納有心挑起爭議，讓世人注意到他的存在，為了日耳曼、為了他自己，什麼事都做得出來，而他以最極端的革命用語將之設想出來。他的作品將是新音樂、新藝術、新美學，將會體現貝多芬與歌德的傳統，而且會將之昇華超越，融匯到放諸四海皆準的新境界。放眼藝術史，沒有一個人比華格納更引人注意、讓這麼多人以他來著書立說。

——薩依德 Edward Saïd（1935–2003）

第一，先有華格納這個作曲家。然後是，自己寫劇本的華格納——換句話說，和音樂緊密相關的每一件事。然後是論述藝術的華格納。最後，還有論政的華格納——在這方面，他主要是個反猶作家。他的寫作有四個不同面向。

倘若我可以跟歷史上哪位大作曲家共處一整天，我會選莫札特，而非華格納。華格納這個人非常之可怕卑劣，在某方面很難跟他的音樂連起來。他的音樂是尊貴、慷慨的，給人的感受往往與他的人正好相反。但是，現在我們討論的是他的音樂而不是道德。

——巴倫波因 Daniel Barenboim（1942-）

五六十年前，華格納是個保守的符號，甚至跟納粹扯上關係。可在最近三、四十年的歐洲，華格納卻被「綁架」去了左派陣營。在歐洲每排演一場華格納的歌劇，像皮耶・布列茲指揮的最著名的《尼貝龍指環》版本，都象徵著左派的一次宣言。

——紀傑克 Slavoj Žižek（1949- ）

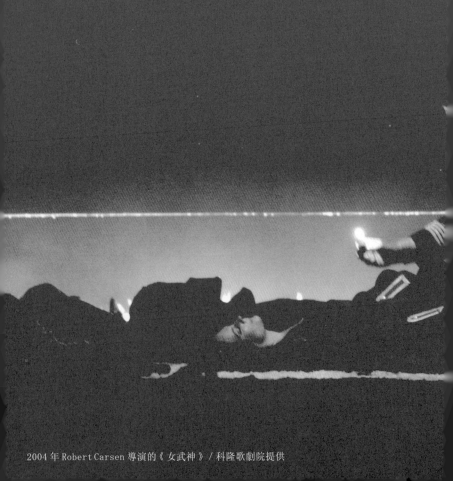

2004 年 Robert Carsen 導演的《女武神》/ 科隆歌劇院提供

華格納關鍵詞

Key concepts for future artists

耿一偉

104 | 未來藝術革命手冊
Nostalgia for the Future:
A short introduction to Richard Wagner

主導動機 Leitmotiv

這是華格納試圖將音樂與角色、情節或主題結合在一起的作曲手法，《尼貝龍指環》中，有兩百多個主導動機。想深入這些主導動機最好方法，是聆聽 CD《「尼貝龍的指環」簡介》（*Wagner: An Introduction to Der Ring des Nibelungen*, Decca），音樂學家柯克（Deryck Cooke）對劇中主導動機有完整說明，並以指揮家蕭提（Georg Solti）的精彩錄音片段，搭配解說。

布萊希特 Bertolt Brecht

這位德國左翼劇作家兼導演，對總體藝術的詮釋，提出另一種與華格納對立的觀點，並在羅伯・威爾森（Robert Wilson）執導、菲利普・格拉斯（Philip Glass）的後現代歌劇《沙灘上的愛因斯坦》（*Einstein on the Beach*, 1976），得到最佳實踐。布萊希特在《戲劇小工具篇》（*Kleines Organon für das Theater*, 1948）提到：「這樣看來，戲劇藝術的一切姊妹藝術在這裡的任務，不是為了創造一部『總體藝術』，從而全部放棄和失掉本身的特點，相反，它們應該同戲劇藝術一起，用不同的方法來完成共同的任務；它們相互之間的關係在於彼此陌生化。」

尼采 Friedrich Nietzsche

關於尼采與華格納的恩恩怨怨，不是短短幾句話就可以交代，這不單只有表面上尼采對華格納的基督教轉向不滿，還有很多交往與情欲的拉鋸，建議最佳讀物，是同時為尼采與華格納專家的德國學者柯勒爾（Joachim Köhler）所著的《費利德利希・尼采與寇希瑪・華格納》（探索文化，2000）。

多媒體 multimedia

當代對多媒藝術或科技劇場的討論，通常都會從華格納的總體藝術出發。像多媒體藝術的經典讀本《多媒體：從華格納到虛擬實境》（*Multimedia: From Wagner to Virtual Reality*, 2002），第一篇就收錄了華格納的〈未來藝術作品綱要〉；狄克森（Steve Dixon）的《數位表演：劇場、舞蹈、表演藝術與裝置中的新媒體史》（*Digital Performance: A History of New Media in Theater, Dance, Performance Art, and Installation*, 2007），其導論也是從華格納的總體藝術開始討論。現在常講跨界，其實是總體藝術觀念的變形，只是更著重在初期不同藝術類別的碰撞與實驗。目前多媒體概念的最新發展，是所謂的互為媒介性（intermediality）。多媒體比較著重在外部的多媒體表演效果，而互為媒介性，則更關注如何在原有媒介底下，去表現另一媒介的美學 ── 例如雲

106 │ 未來藝術革命手冊
Nostalgia for the Future:
A short introduction to Richard Wagner

門的行草系列，就是用舞蹈動作來表現書法精神。

哈羅德‧賽曼 Harald Szeemann

知名的瑞士策展人，曾任卡賽爾文件展與威尼斯雙年展策展人，他於 1983 年於蘇黎世美術館，策展《總體藝術的趨勢》（Der Hang zum Gesamtkunstwerk），在這份展覽名單中，與總體藝術有關的名單，從華格納出發，包括達達主義者雨果‧巴爾（Hugo Ball）、康定斯基、杜象、高第、俄國畫家馬列維奇（Kasimier S. Malevich）、德國行為藝術家波依斯（Joseph Beuys）、包浩斯劇場創始人史萊莫（Oskar Schlemmer）、殘酷劇場的亞陶、法國電影導演阿貝爾‧岡斯（Abel Gance）與德國電影導演西爾貝爾格（Hans-Jürgen Syberberg）等。

呼吸 breath

呼吸在華格納歌劇中，扮演非常重要的角色，包括《崔斯坦與伊索德》最後一首詠嘆調中對「呼吸」主題的強調（如「在世界的呼吸中」（in des Welt-Atem）），或是《女武神》中齊格蒙與齊格琳德相遇與結束的場面。德國學者科特勒（Friedrich Kittler）說：「若將華格納樂劇視為一個整體……

則可以被分析成是一個又深又長的呼吸所造成的曲線。」

叔本華 Arthur Schopenhauer

叔本華是繼費爾巴哈後對華格納影響最大的哲學家，尤其從《崔斯坦與伊索德》到指環系列，都可明顯見到叔本華哲學的影響。華格納於 1854 年讀到《意志與表象的世界》，不少論者都認為這是華格生命中最具轉捩點的創造性事件。華格納在自傳《我的生平》（*Mein Leben*）裡說：「從現在開始，這本書已經好幾年都未曾離開過我，我在第二年夏天，就已經仔細閱讀過該書四遍了。通過這個渠道對我產生的影響特別的大，不論如何，對我一生都至關緊要……現在我覺得有必要，寄一份《尼貝龍指環》劇本給這位被受崇敬的哲學家。我親筆在標題邊寫了「出於景仰」這樣的文字……」

神話 myth

華格納的大部分歌劇，都是改編自民間傳說或神話，如《漂泊的荷蘭人》為航海傳說並為海涅改編過、《唐懷瑟》是民間歌集的故事、《崔斯坦與伊索德》來自中世紀愛爾蘭傳說、《尼貝龍指環》源自北歐神話、《帕西法爾》和《羅恩格林》都與中世紀聖杯傳說有關。結構主義人類學李維史

特勞斯（Claude Lévi-Strauss）稱華格納為「神話分析學之父」，並說：「華格納不但以神話做為自己創作的依據，而且倡導一種神話分析法，這很清楚表現在他對主導動機的使用上。主導動機預示了神話素（mytheme）……這數十年裡我在思想上，始終從華格納那裡汲取養份。」

拜魯特 Bayreuth

這個位於德國巴伐利亞邦，人口不到八萬的小城，是華格納為了實踐他歌劇夢想，在此興建了有 1800 個座位的拜魯特節慶劇院（Bayreuth Festspielhaus）。劇院內部簡潔無裝飾，樂池被弧形罩子遮住以免觀眾被指揮或演奏者干擾而分心，觀眾席呈扇形，每個座位視線都極佳，音響效果接近完美。拜魯特節慶劇院從 1876 年落成以來，除了戰爭，這裡幾乎每年八月都進行拜魯特音樂節（Bayreuther Festspiele），只演出華格納歌劇。拜魯特音樂節在 1970 年代後，更開始邀請非華格納家族的導演來執導，建立這裡為導演藝術的聖母峰，如1976年法國導演薛侯（Patrice Chéreau）與指揮布列茲（Pierre Boulez）或 1983 年英國導演霍爾（Peter Hall）與指揮蕭提（Georg Solti），都在這裡製作指環。通常，每一檔拜魯特指環製作會演出五年左右，其他歌劇也有三到四年的壽命。由於拜魯特音樂節是華格納樂迷的朝聖地，根本是一票難求，通常得排五年以上，才有機會買票。2013 年華格納兩百周年

的指環製作，是於 2013 年初以《賭徒》引發台北觀眾爭議的德國導演卡斯多夫（Frank Castorf）；2016 年的《帕西法爾》新製作，則將由視覺藝術家梅瑟（Jonathan Messe）執導。

無知的少年 the innocent fool

　　《齊格飛》中的齊格飛與《帕西法爾》的主角帕西法爾，都是屬於無知的少年，他們之所以能完成命運安排的任務，正因為他們對命運一無所知，另外這也代表了叔本華哲學的影響，表示他們擺脫理智的束縛，接受內在命運的自由安排，超越善惡的對立。華格納也指出，齊格飛與格林童話〈傻小子學害怕〉的主角，都是同一種人。

華格納女高音 Wagnerian soprano

　　華格納歌劇所需的女高音，是戲劇女高音的特殊類型，又特別被稱為「華格納女高音」。這種女高音相當難找，因為經常得一人對抗厚重的管弦樂團。會用到華格納女高音的角色，包括伊索德（Isolde）、女武神布倫希爾德（Brünnhilde）、《漂泊的荷蘭人》的仙姐（Senta）以及《帕西法爾》的昆德麗（Kundry）。最知名的華格納女高音，有二戰後的瑞典女高音妮爾森（Birgit Nilsson），她以詮釋布倫希爾德而聞名。

當今還在世的重要華格納女高音，包括英國女高音安妮‧伊
文斯（Anne Evans）、美國女高音喬安娜‧麥耶（Johanna
Meier），以及正活躍的德國女高音莉歐芭‧布蘭（Lioba
Braun）、瑞典女高音艾琳‧希歐林（Iréne Theorin）與英國
女高音珍‧伊格蘭（Jane Eaglen）。

費爾巴哈 Ludwig Andreas Feuerbach

華格納早期受到這位同樣影響馬克思的唯物主義哲學家
的影響，可以從《未來藝術作品》1849 年初版時，首頁的獻
詞是「獻給路德維希‧費爾巴哈，以表示我感激的崇拜」看出；
此外，從《未來藝術作品》的書名，也可看到費爾巴哈《未來
哲學原理》（*Grundsätze der Philosophie der Zukunft*,1843）
一書的痕跡。

樂劇 Musikdrama

華格納用來替代總體藝術的另一個概念，強調歌劇中
戲劇與音樂的平行地位，以取代詠嘆調為主的義大利式歌
劇（Opera）。二十世紀中葉，柏林喜劇歌劇院（Komische
Oper Berlin）的創始人，東德歌劇導演費森斯坦（Walter
Felsenstein），提倡以左派角度製作歌劇，用音樂劇場

（Musiktheater）一詞，來改良偏向文本取向的樂劇觀念。如今在德國歌劇界，基本上都用音樂劇場一詞，來替代歌劇，並包含其他任何將視覺與聽覺元素視為同等重要的現場表演，如音樂劇（Musicals）或多媒體音樂會等。德國知名歌劇雜誌《歌劇世界》（Opernwelt），其介紹當月各大歌劇院的節目總表，也以 Musiktheater 替代 Opera 一詞。

鍾明德

收錄在他的《台灣小劇場運動史 1980-89》（揚智，1999）一書的附錄二〈尋找—整體藝術與台北文化〉，戲劇學者鍾明德，以華格納的總體藝術做為分析起點，檢視小劇場發展，他說：「台灣八０年代的『小劇場運動』在『整體藝術』上最大的突破便是：它使台灣的現代劇場由華格納式的『有機整合』走向了羅伯‧威爾森式的『拼貼整合』…」（頁281）這篇文章可能最早用華格納總體藝術觀念，論述台灣表演藝術發展的論文。

總體藝術 Gesamtkunstwerk

這個名詞雖不是由華格納最早提出，但卻是透過華格納而知名。華格納最早出版的小冊子《藝術與革命》（*Die Kunst*

und die Revolution, 1949）中，就提到總體藝術。一般對總體藝術最直接的理解，是打破藝術的分界，服務表現的最高目標。對華格納來說，歌劇可謂是總體藝術的代表。至於整合這些不同元素背後，到底是哪一門藝術具有最高指導原則，以《未來藝術作品》的觀點，是戲劇；但若從華格納作為作曲家與指揮的實踐身份來看，是音樂。後來，華格納曾表示，應將戲劇視為陽性原則，音樂為陰性原則，而偉大的綜合藝術是採取陰陽結合的方式。當代學界對總體藝術的研究，目前最新也是最值得參考的一本，是《總體藝術的美學：邊界與片段》（*The Aesthetics of the Total Artwork: On Borders and Fragments*, 2011），這本論文收錄了來自歐美近二十位學者，對總體藝術的概念、歷史及影響的相關研究。

總體劇場 Total Theatre

　　這是在總體藝術的觀念影響下所出現的概念，在二十世紀劇場中，有不同面向的詮釋，例如以殘酷劇場觀念聞名的亞陶（Antonin Artaud）的總體劇場，是試圖壓抑文本而提升身體與其他舞台技術的美學地位；從建築角度出發的包浩斯學派（Bauhaus），則以舞台空間與表現技術的角度（燈光、舞台技術與音響），提倡總體劇場的觀念。

華格納事件年表

Chronology of Wagner event

耿一偉／編撰

1813 ———— 華格納於 5 月 22 號誕生於萊比錫。

1843 ———— 《漂泊的荷蘭人》於德勒斯登首演。

1845 ———— 《唐懷瑟》於德勒斯登首演。

1848 ———— 華格納開始構思《尼貝龍指環》的劇本。

1849 ———— 出版《藝術與革命》；接濟俄國無政府主義者巴
枯寧（Mikhail A. Bakunin）與參與德勒斯登的革
命活動，華格納遭政府下達追捕令，於李斯特資
助下，逃往蘇黎世。

1850 ———— 《羅恩格林》於威瑪首演；出版《未來藝術作品》；
完成《歌劇與戲劇》書稿；於萊比錫音樂雜誌上
發表引發爭議的〈音樂中的猶太精神〉。

1854 ———— 華格納開始閱讀叔本華《意志與表象的世界》

1861　●━　法國詩人波特萊爾（Charles Baudelaire）發表《理查·華格納與〈唐懷瑟〉在巴黎》一文，以感應交融（Correspondances），來呼應華格納的總體藝術觀念。

1863　●━　華格納與後來成為他妻子的李斯特女兒柯希瑪Cosima，開始秘密交往，當時柯希瑪是華格納好友也是知名指揮畢羅（Hans von Bülow）的妻子。

1864　●━　年僅 18 歲的路德維希二世登基為巴伐利亞國王，隨即召見華格納，成為華格納最重要的庇護者與贊助者。

1865　●━　《未來藝術作品》於慕尼黑國家劇院首演，指揮是畢羅。

1868　●━　《紐倫堡的名歌手》於慕尼黑國家劇院首演。

1869　●━　《萊因黃金》於慕尼黑國家劇院首演。

1870 — 《女武神》於慕尼黑國家劇院首演。

1872 — 尼采出版《悲劇的誕生：源自音樂的靈魂》
（*Die Geburt der Tragödie aus dem Geiste der Musik*），並將此書獻給華格納。

1874 — 《諸神黃昏》完成，醞釀近二十六年的《尼貝龍指環》終於全部竣工。

1876 — 專門演出華格納歌劇的拜魯特節慶劇院落成，全本《尼貝龍指環》首度聯演，《齊格飛》與《諸神黃昏》亦為首度呈現。

1878 — 尼采出版《人性的，太人性的》（*Menschliches, Allzumenschliches*），公開他與華格納的決裂，尼采對華格納的更完整批判展現在 1888 年《華格納事件》（*Der Fall Wagner*）與 1895 年《尼采反對華格納》（*Nietzsche contra Wagner*）。

1882 —— 《帕西法爾》於拜魯特節慶劇院首演。

1883 —— 華格納逝世於威尼斯。

1939 —— 華格納的英國籍媳婦溫妮菲德（Winifred Wagner）繼任拜魯特音樂節藝術總監，基於她與希特勒之前的長年私交，之後二戰期間，希特勒與納粹都成為拜魯特音樂節的重要座上賓。

1944 —— 因戰爭吃緊，納粹宣傳部部長戈培爾宣布德國境內所有劇院都須關閉。

1945 —— 盟軍下令調查溫妮菲德，最後判決她餘生不許再涉入拜魯特節慶劇院與音樂節任何事務。

1951 —— 拜魯特節慶劇院重新啟用，華格納的孫子維蘭德·華格納（Wieland Wagner）與沃夫岡·華格納（Wolfgang Wagner）兄弟聯合擔任藝術總監；維蘭德執導的《帕西法爾》，以抽象空間與心理化

的燈光，強調了去納粹化的華格納歌劇，也對當
代歌劇製作產生革命性效應。

1952 ●—— 法蘭克福學派學者阿多諾（Theodor W. Adorno）
出版《論華格納》（Versuch über Wagner），成
為二十世紀最重要的華格納研究著作。

1958 ●—— 被譽為二十世紀最佳華格納指揮的匈牙利裔英國
指揮家蕭提（Georg Solti）的《萊因黃金》錄製
完成，之後三部陸續錄製，於 1965 年完成整套《指
環》錄音，成為當代最知名的發燒版本。

1966 ●—— 維蘭德・華格納過世，拜魯特音樂節藝術總監由
沃夫岡・華格納一人總攬。

1967 ●—— 沃夫岡執導《女武神》與維蘭德執導《崔斯坦與
伊索德》，由沃夫岡領軍拜魯特音樂節製作團隊
至大阪演出。

1976 — 拜魯特節慶劇院落成一百周年，年僅 33 歲法國青年導演薛侯（Patrice Chéreau）擔任《指環》總導演，指揮是法國現代作曲家布列茲（Pierre Boulez），引發場外民眾抗議。

1982 — 德國記錄片與實驗電影導演西貝爾格（Hans-Jürgen Syberberg）的歌劇電影《帕西法爾》參加坎城影展，並成為有史來最常被文化界討論的華格納電影，包括美國才女蘇珊·宋塔格（Susan Sontag）、拉康派斯洛伐尼亞學者紀傑克（Slavoj Žižek）與法國解構哲學家德勒茲（Gilles Deleuze）都討論過此片。

1983 — 以拍攝音樂家電影聞名的英國導演 Tony Palmer，完成《華格納》一片，全長五小時，由英國影帝李察·波頓（Richard Burton）飾演華格納，飾演國王路德維希二世的，是二十世紀最知名的莎劇演員勞倫斯·奧利佛（Laurence Olivier），2011 年本片重新發行未剪原版的 DVD，片長七小時；瑞士知名策展人哈羅德·賽曼（Harald Szeemann）於蘇黎世美術館策展《總體藝術的趨勢》（Der Hang zum Gesamtkunstwerk）。

1997 ● ── 高齡已 78 歲的拜魯特音樂節藝術總監沃夫岡‧華格納於東京指揮《羅恩格林》。

2001 ● ── 知名猶太裔指揮家巴倫波因（Daniel Barenboim）於以色列國際音樂節的安可曲，指揮柏林歌劇管弦樂團（Berlin Staatskapelle orchestra）演奏《崔斯坦與伊索德序曲》，引發軒然大波。

2006 ● ── 泰國知名作曲家、曼谷歌劇團藝術總監 S. P. Somtow，指揮東南亞首部指環製作《萊因黃金》，這是一個五年計畫的開端，希望至 2010 年將全本指環製作完畢，S. P. Somtow 於 2003 年於成立華格納學會時，沃夫岡‧華格納亦遠渡重洋，至曼谷參與盛會。

2008 ● ── 華格納家族爭奪拜魯特音樂節藝術總監的內鬨，在國際樂壇鬧得沸沸湯湯的多年之後，終於落幕，巴伐利亞文化部長任命愛娃（Eva Wagner-Pasquier）與凱賽琳（Katharina Wagner）兩人擔任藝術總監，他們分別是沃夫岡前後任妻子的女兒；擔任拜魯特音樂節藝術總監長達 57 年的沃夫

岡‧華格納正式卸任。

2010 ●—— 紐約大都會歌劇院製作，由加拿大導演羅伯‧勒帕吉（Robert Lepage）擔任《指環》總導演的《萊因黃金》首演，其餘三部每年製作一至兩部，到 2012 年完成全本製作；法國左派哲學家阿蘭‧巴迪歐（Alain Badiou）出版《關於華格納事件的五堂課》（Cinq leçons sur le 'cas' Wagner）；沃夫岡‧華格納逝世。

2013 ●—— 華格納誕生兩百周年；拜魯特音樂節邀請柏林人民劇院藝術總監法蘭克‧卡斯多夫（Frank Castorf）擔任《指環》總導演；劍橋大學出版《劍橋華格納百科全書》（The Cambridge Wagner Encyclopedia）。

未來藝術革命手冊

Nostalgia for the Future:
A short introduction to Richard Wagner

主編　　耿一偉

設計　　劉克韋 coweiliu@gmail.com

出版　　黑眼睛文化事業有限公司

地址　　108 台北市康定路 229 號 3 樓

電話　　(02)2306-0775

傳真　　(02)2306-0273

E-mail　darkeyeslab@gmail.com

印刷　　鴻柏印刷事業股份有限公司

初版　　2013 年 5 月 22 日

定價　　250 元

ISBN 978-986-6359-29-3

未來藝術革命手冊 / 耿一偉主編 . -- 初版 . -- 臺北市：黑眼睛文化，
2013.05
　面；　公分
ISBN 978-986-6359-29-3(平裝)

1. 華格納 (Wagner, Richard, 1813-1883) 2. 藝術 3. 文集

907　　　　　　　　　　　　　　　　　　102007586